家庭美術館・美術家傳記叢書

觀遊・諧趣／夏　陽

 國立台灣美術館 National Taiwan Museum of Fine Arts　策劃　　藝術家 出版社　執行

照耀歷史的美術家風采

「家庭美術館——美術家傳記叢書」於
民國八十一年起陸續策劃編印出版，網
羅二十世紀以來活躍於藝術界的前輩美
術家，涵蓋面遍及視覺藝術諸領域，累
積當代人對前輩美術家成就的認知與肯
定，闡述彼等在我國美術史上承先啟後
的貢獻，是重要的藝術經典，同時，更
是大眾了解臺灣美術、認識臺灣美術家
的捷徑，也是學子及社會人士閱讀美術
家創作精華的最佳叢書。

美術家的創作結晶，對國家社會以及人
生都有很重要的價值。優美的藝術作
品能美化國家社會的環境，淨化人類的
心靈，更是一國文化的發展指標，而出
版「美術家傳記」則是厚實文化基底的
重要工作，也讓中華民國美術發展的結
晶，成為豐饒的文化資產。

Artistic Glory Illuminates History

In order to organize the historical archives of Taiwan art, *My Home, My Art Museum: Biographies of Taiwanese Artists*, a consecutive series that recounts the stories of various senior artists in visual arts in the 20th century, has been compiled and published since 1992. Accumulating recognition and acknowledgement for their achievement and analyzing their contributions to the development of art in our country, it is also a classical series of Taiwan art, a shortcut to understand the spirit and Taiwanese artists, and a good way for both students and non-specialists to look into the world of creative art.

Art creation has important value for the country and society from which it crystallizes, and for the individuals who create or appreciate it. More than embellishing our environment and cleansing our minds, a fine work of art serves as an index of the cultural status of a country. Substantiating the groundwork of our cultural progress, the publication of these artist biographies consolidates the fine arts development in the Republic of China, turning it into a fecund cultural heritage.

Hsia Yan

目次 CONTENTS

家庭美術館・美術家傳記叢書
觀遊・諧趣 夏 陽

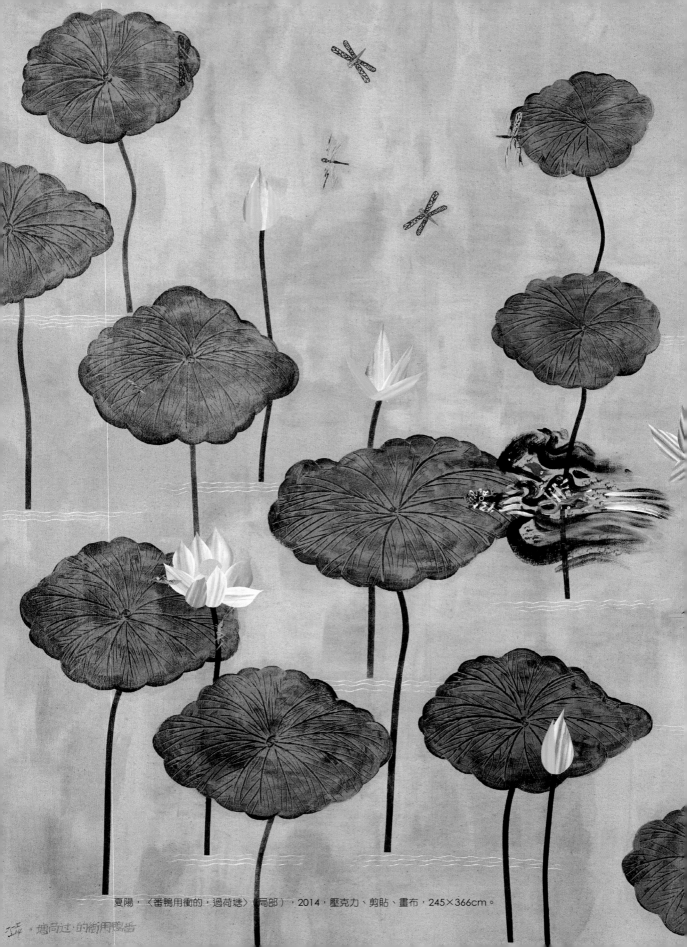

夏陽，〈番鴨用衝的，過荷塘〉（局部），2014，壓克力、剪貼、畫布，245×366cm。

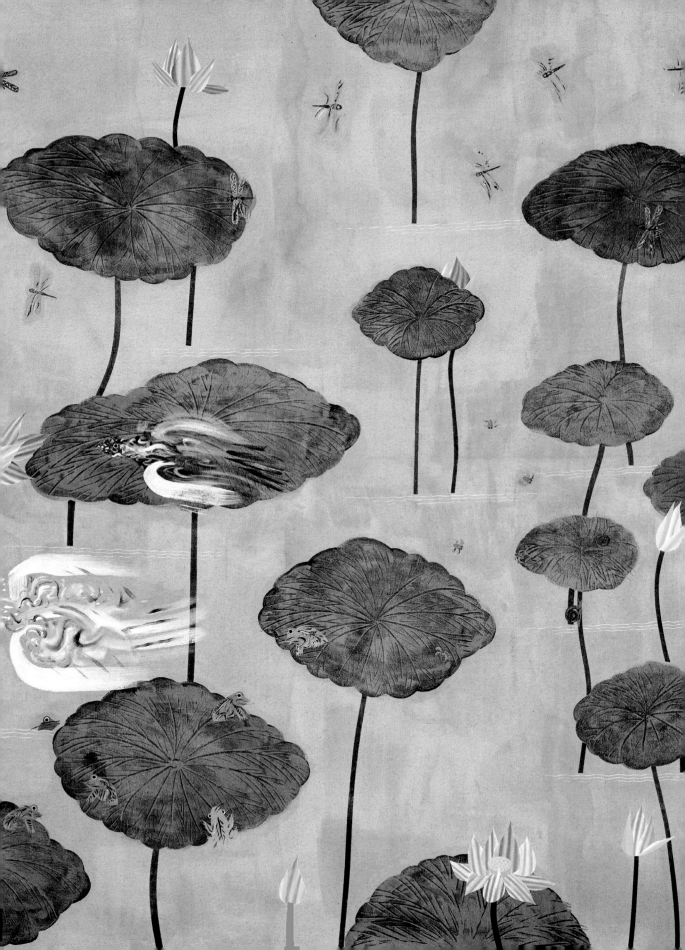

1.

小小大觀園‧顏料坊愛的童年

夏陽的孩提時代成長於南京顏料坊的花園宅院中，繽紛熱鬧的大家族、傳統建築精緻之美與書香門第的敦厚人文，啟發了小夏陽對藝術美感的領悟力，幼時就展現畫家的本質。而其藝術家性格，則來自父親夏承桐的浪漫基因，父親閱讀的藝術雜誌讓他看見西方藝術圖片，大大啟開了眼界，埋下日後與現代藝術的緣分。父母早逝，家族長輩更加疼愛夏陽，努力給他一個衣食豐足、心靈圓滿的童年。然而，隨著日軍侵犯、國共內戰，戰爭無情的蹂躪下，宅門凋零、親長棄世、手足分散，安逸的平凡生活成為奢望，少年夏陽也即將邁上屬於自己的藝術征途。

[本頁圖]
夏陽與早期畫作的合影，這些作品目前均已遺失。

[左頁圖]
夏陽，〈繪畫59〉（局部），1959，複合媒材、紙本，54×31.5cm，上海中華藝術宮典藏。1963年，張傳忍盡畢生積蓄五千元慷助夏陽遠赴歐洲，夏陽即以此畫答謝。

書香世家美學薰陶‧華美大觀園盛景

夏家在南京老城顏料坊，是一座約占地上千坪的大宅院。顏料坊位於秦淮河東側，是早在明代就規劃出的手工業區，統稱明代十八坊，還有銅作坊、鐵作坊、踹布坊、弓箭坊……。

夏陽本名夏祖湘，是父親夏承桐出仕湖南湘鄉鹽務局時生的第二個孩子，母親在生產夏陽後一星期就染病過世，當時是暑熱7月。如今他推測當時在醫療條件極差的環境中，極有可能母親是產後中暑得傳染病而死。夏陽成長之後，分外思念幼時慈母過世的7月炎陽季節，也許這也就是夏祖湘日後給自己取的繪畫藝名「夏陽」之緣故吧？

當時祖母聞訊兒媳過世，匆匆趕往湖南照顧剛誕生的嬰兒和哥哥夏祖熊，一直撫養到夏陽兩歲時，祖母帶他返回老家南京，而把哥哥祖熊留給父親在湖南照顧。夏陽一生和父親聚少離多，而對母親帶著全然陌生又強烈的思念，命運中父母緣分的淡薄，使夏陽感到無限疏離和感懷。雖然有大家族中五房的祖父母們隔代教養，環境溫暖什麼都不缺，擁有充滿愛寵的童年，但是祖輩衰老的生命總是必然提前離去，隔代的年齡差距和大時代的動亂凋零，等不到孩子苗壯成長，日後離別、飄泊、生存的掙扎，將長長地伴隨夏陽未來的人生。

夏陽年少時的照片。

夏家是書香門第，祖父有五個兄弟，大伯祖父考取功名為官是個讀書人；夏陽的祖父是二房；三叔祖父、四叔祖父都考得了功名，都是飽讀詩書能寫能畫的出仕文人。夏家不但子孫輩能寫詩作畫，就連女兒、媳婦輩也幾乎個個有文采，有的更具文化專業。

夏家千坪深宅大院內，在繁華景盛的那些年頭，節慶喜宴總要張燈結綵，燈火通明。一進、二進、三進廳堂

大門一扇扇敞開來，豪華巨大的華麗彩色空間，家族婦女們衣香鬢影、人聲笑語，百花齊放、美食盛宴，人間溫暖的富足瑰麗場景在小孩子眼中看去，簡直就是金碧輝煌、盛世太平的永恆，這永恆的豐美在夏陽心靈中成了完美的定格鏡頭，卻也是盛極而衰的開始。帝國在崩頹，宅門外的世界日日險峻，民國初年社會的動盪，大環境馬上就要驚天動地的撕裂，如同《紅樓夢》中大觀園盛景一場的繁華落盡。南京，甚至整個中國將要陷落在天翻地覆中，慘歷浩劫。

《紅樓夢》有各種版本，該書背景以生活在「大觀園」的賈府成員為主軸，描寫一個大家族的興衰故事。圖片來源：周亞澄攝影提供。

烽煙起宅門凋零・日寇至南京屠城席捲

夏陽從小在老夏家宅府中遊戲、看著大人寫字，書畫生活，他自己則在花園牆上到處亂塗鴉，大人寵愛他從不責罰，不論是摔破了三叔祖父的花盆，還是和哥哥祖熊嬉鬧頑皮而受傷，受罰的總是別人，而被摟在懷裡哄的總是小夏陽。整個夏府就是他的世界，他像是一個天不怕地不怕的小霸王。

這時哥哥祖熊被父親帶到了北京，夏陽的父親在求考功名之途上總是很不順利，又加上中年喪妻更是失落，到北京之後，只得投奔四叔祖父尋求發展。夏承桐個性中應該也有浪漫藝術家的因子，他把浪漫心性表現在私下鴛鴦蝴蝶派小說創作上，發表作品的筆名是憶玉樓主。夏承桐到了北京之後愛上戲子孫彩榮，論及婚嫁，此事被四叔祖父反對；還有一說是兩人其實未論及婚姻之事。總之他在事業上、感情上都遇到挫折，於是夏承桐無奈離開北京，前往山東濟南一帶尋求另一段生活，身邊還帶著長子祖熊。人世間的煎熬實在太苦，他深深感到厭世了。1938年，不知是身處亂世壓力太大還是其他原因，尋求了短見，簡單留下遺

夏陽，〈垂死的父親和三個兒子〉，1964，複合媒材、畫布，40×72.5cm。

書和孩子，草草寫下：「人生無趣」。父親的死對兩兄弟而言是多殘酷的打擊！夏陽此時還懵懂無知，哥哥已略解人事，想必也留下陰影，以致於日後大陸風雲變色的文化大革命中，夏祖熊也走上自我了斷的悲途。但是夏陽卻不一樣，在絕境中堅毅活下去，為理想奮鬥。他溫暖如陽，強韌求生的人格，給人們做了最好的示範。

父親自殺的事實一直被家族親戚瞞著祖母，祖母晚年病重仍常常拖著病體，獨自慢慢撐著，踽踽穿過宅院房間走到大門口張望，等待兒子歸來。直到祖母撒手人寰，都不知道兒子已自盡。父親於夏陽七歲時離世，但他個性中的藝術偏好卻讓年幼的夏陽大開眼界，包含父親當時買的很具代表性的藝術刊物《北京畫報》、《藝林旬刊》，使夏陽看到西方藝術的圖片，「看到塞尚了！」看到了當時少有的裸體畫，還看到臺灣早期留日老畫家劉錦堂的作品。可以想想看當時接觸現代藝術的作品，在小小夏陽內心中早早就種下了什麼樣的種子？

隨著1937年盧溝橋事變，中日戰爭爆發了；同一年南京遭遇日軍大規模屠殺，擄掠不勝其數，六朝古都、彩色金陵，一剎那間變成煉獄，

夏家宅院的美好年代、充滿寵愛的童年，隨著日本軍國主義血洗屠城的煙
硝瀰漫而傾頹，整個中國走向了苦難煎熬的漫長歲月。

　　日軍入城前夕，夏府得到消息，祖母、三叔祖父、三叔祖母、五叔祖
母帶著夏陽和家人倉皇逃離南京城，從安徽蕪湖過長江，轉到漢口找在當
地工作的叔叔，僅僅稍作停留也無法安身，只得再流遷到四川重慶。

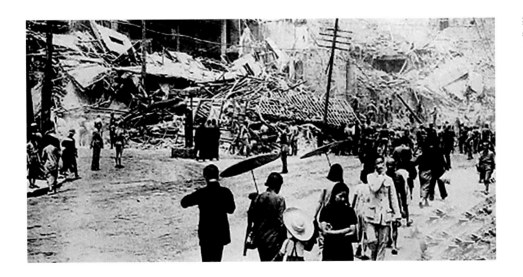

抗戰時期重慶被日本軍機轟炸
後的殘破景象。

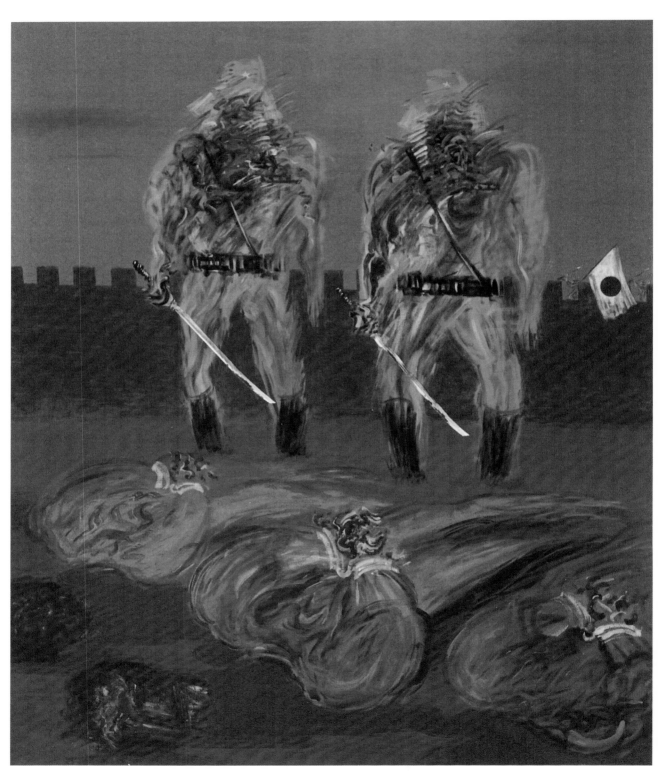

夏陽，〈日本國的武士〉，1987，壓克力、畫布，183×152.5cm。

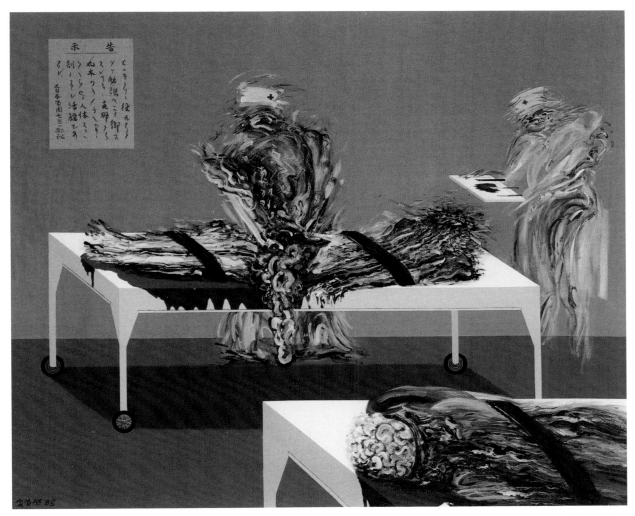

　　流浪逃竄艱難無比，三叔祖父在蕪湖時，就在惡劣的環境中生了爛
瘡病死了，根本談不上喪禮，草草埋葬繼續逃難。在蕪湖當時轟炸非常
恐怖，小夏陽好奇心重，不知敵機可怕，某日專注盯著有兩個翅膀的戰
機在天空盤旋，正看得出神，要不是廚師小楊衝出去一把把他搶抱回屋
裡，可能炸彈投下來，轟炸無情，人就四分五裂了。

　　夏陽一生中至親疏離，隔代祖輩紛紛殞落，但奇妙的是他往往絕處
逢生，遇到許多貴人相助，有的素昧平生、有的萍水相逢，日後成就夏
陽艱難而豐富經歷的彩色人生，這些陌生的貴人可謂是他生命中的守護
天使！

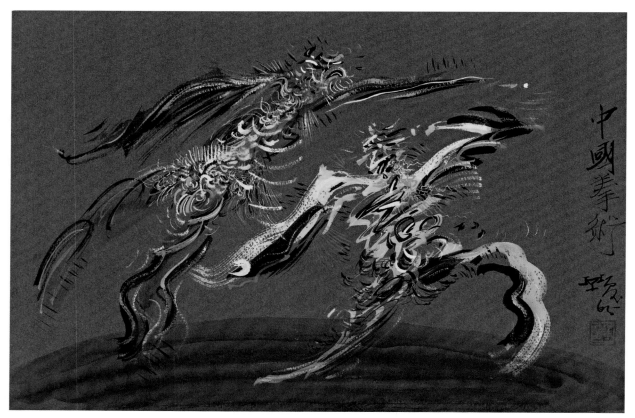

夏陽，〈中國拳術〉，
1965，複合媒材，
25×37cm。

祖輩親長棄世・孤雛輾轉大江南北

　　隨著三叔祖父的病逝，祖母和三叔祖母、五叔祖母幾位年長女性，艱難地撐住貧困的生活，租個簡陋小屋子安置下家人。夏陽還記得在重慶的生活，木板拼湊的房間有一片牆，夏陽就在牆上盡情塗鴉，從南京夏府花園的塗鴉到逃難重慶陋居的塗鴉，夏陽一直畫，祖母愛寵地看著，從不責備限制，「自由塗鴉」是這充滿愛的環境中最珍貴的回憶。不在於夏府的精緻富足或戰爭中陋室艱辛，六歲的夏陽已經展示出宿命中成為一個畫家的基本自然特質，就是：任何時候，只要能呼吸，就一直畫下去！

　　在蕪湖時，父親在北京還帶著祖熊去探望逃難中的祖母、夏陽和病重的三叔祖父，但誰知道這次見面也就是夏陽對父親的最後一面了。夏陽記憶中，這次會面只是吃到父親帶來甜甜的糖果，當時哥哥祖熊已懂事了，

他深深感受到戰爭的殘酷、親長棄世的哀痛和流離失所的淒涼。日後過了許多年，祖熊的遺物中留下一首詩，記錄了深沉的傷痛：

角聲咽，寇勢囂，石城危，倉皇東奔西走，從此訊息微。

飄渺天涯海角，沉黯音容顏貌，往事暴風吹，

豈知獨倚日，離雁再群飛？

宅門凋零、親長棄世、手足分散……祖熊在詩中期盼著群雁再齊飛，但是時代走到了轉變就是不會回首，再回首徒傷悲。而夏家子弟在生命中每一個情境下，都能夠用詩文抒發情感、寄託失志，顯現出南京古都書香門第即使落魄也高貴的氣質。

夏陽，〈雕塑家的父親〉，
1994，壓克力、畫布，
91×116cm。

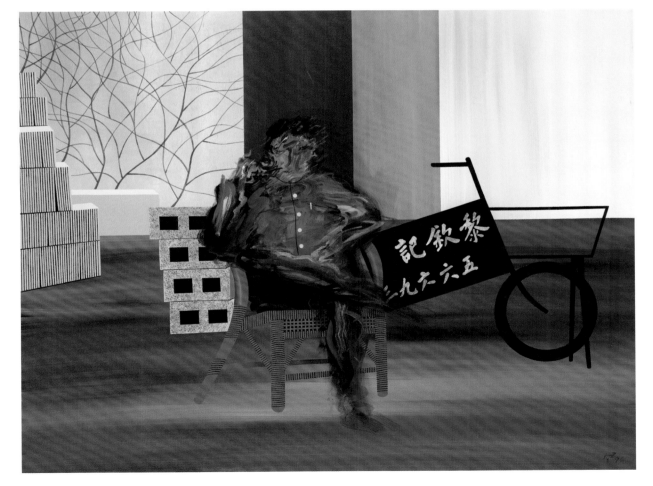

林海音所寫《城南舊事》書影。圖片來源：周亞澄攝影提供。

逃難還沒有結束，夏家又從重慶流寓到鄉下白沙，夏陽此時正式進小學讀書，逃避戰亂，在簡陋的課堂裡能讀書也是一種幸福。孩子不懂憂慮，大人卻知道在四川熬不下去了，鄉下簡陋而安逸的平靜，在沒有錢的情況下也是奢望。此時五叔祖母生病了，家人無法帶著病人長途跋涉，只好留下臥病的五叔祖母返回戰爭中的老家南京。然而之後五叔祖母孤零零地一個人病逝在重慶。一場逃難失去了兩位家人，成了永別。

五叔祖母林寶琴是五房祖母輩中最有學問的，舊體詩寫得好，還曾獲聘為南京的學校教師。五房沒有子嗣，四房的夏承楹從小就過繼給了五房，夏承楹就是日後在臺灣文壇享譽的作家何凡，妻子是著名小說《城南舊事》的作者林海音。夏陽稱何凡為六叔，夫婦二人才華洋溢，文壇傳為佳話，對臺灣文學界作出相當大成就和貢獻，獲得兩岸讀者無數尊敬與仰慕。五叔祖母相當疼愛這位才女媳婦，一直珍愛著媳婦送的首飾，甚至落魄在重慶臥病垂危、一貧如洗時也不肯賣掉。林海音在婆婆病逝後，知道她這樣珍惜這件禮物，如同珍惜婆媳一番情緣至死不

2020年，夏陽上海工作室還放著受難軍民之神位，提醒自己南京親族受日軍侵略的慘痛經歷。圖片來源：高子祐攝影、劉蘭辰提供。

夏陽，〈長城守士〉，
1969，壓克力、畫布，
136×136cm。

捨，也忍不住淚流滿面。

　　五叔祖母從南京至蕪湖途中留下了避亂詩一首。人到了重慶卻也因病而死，可謂悲痛中自我寫照的絕命詩：

　　　　大劫從天降，乾坤血染城。

　　　　兆民悲險路，億眾困圍城。

　　　　妻子途中失，娘兒死裡生。

　　　　慘心人道絕，千古恨難平。

　　夏家書香世家，情深義重，家族團結護持互相照顧，幾位老年女性輪流挺身而出，呵護著沒有母親的小夏陽成長，但在戰爭折磨下精疲力竭一一倒下。夏陽想起祖母們的恩情與慈愛的毅力，那是更勝於日軍戰火，更強韌的生命力！而小夏陽在這樣的滋潤中啟發了自身更堅毅的韌性，未來戰勝環境，闖蕩藝壇，終究是開闢出了一番比金陵夏府更燦爛的盛景。

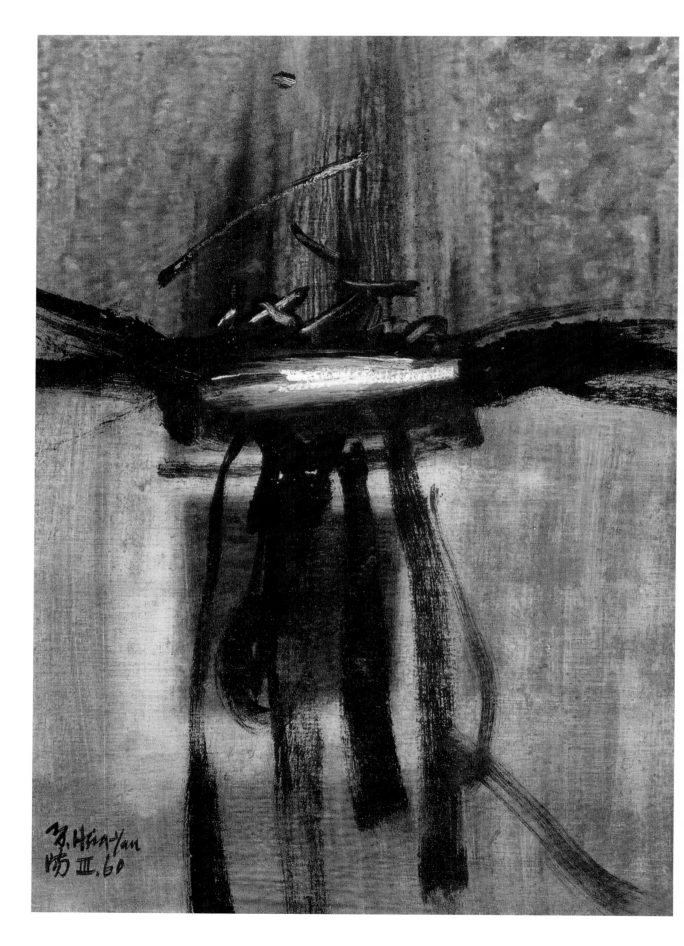

2.

烽火中流寓‧旅次困頓成長

青春期是叛逆懵懂的歲月，好在徬徨時夏陽總能畫畫解悶。在鍾英中學的顯微鏡下、在師範學校的美術課堂上，他持續不斷地塗塗抹抹自在發揮，逐漸掌握了具體形象。中學畢業後，夏陽投靠過叔叔夏承柏、兄長夏祖熊，但戰爭混亂中百業蕭條，親族們面臨生存窘境，沒有多餘的資源能接濟他，夏陽明白到必須獨立，振作起來面對生活。於是1949年，十八歲的他正式與哥哥分別，投身軍旅，搭渡輪來到臺灣開啟未知生涯，引領他與藝術有了更難以忘懷的邂逅。

[本頁圖]
1950年代，左起：金藩、夏陽、吳昊合影於臺北。

[左頁圖]
夏陽，〈繪圖BC-3〉（局部），1960，複合媒材，74×52cm，高雄市立美術館典藏。

家破人亡窮絕・困頓寄情繪畫

八年抗戰還未結束，顧不得南京城還陷在血腥恐怖的氛圍中，夏家的人，祖孫三代在經濟無計可施的情況下返回家園，傭人們因為無法拿到薪水，在半路連一碗飯也供不上的窘境中被一一遣散了。宅院空空蕩蕩，大花園裡雜草叢生，荒蕪了。夏陽回到家還是開心的，在荒蕪的園中自得其樂。偌大的房宅只能租一部分出去換一些營收，後來又只得賣了一半花園土地給一戶王姓人家。當時大陸境內通貨膨脹，幣值一路貶低，變賣了祖產的房舍，買方卻拖著不付清欠款，等於賣房的錢就一直削價，根本拿不到什麼錢。夏家宅邸就在中國承受創傷最深的年代中完全終結，變成大雜院了。

夏陽十歲的時候祖母病逝了，祖母是夏陽最強的後盾，從一出生就拉拔他成長，疼愛無微不至，夏家這時真成了貧窮破落戶了。二房這個沒父沒母的夏陽還幼小，每一房都艱難，誰有能力收容他呢？三叔祖母說：「到我那兒去睡吧！」意思是願意接管夏陽的照顧責任了，被寵壞

1947年美國戰地攝影師馬克・考夫曼（Mark Kauffman）在中國拍下一名女子數鈔票的照片，可見當時通貨膨脹情況之嚴重。

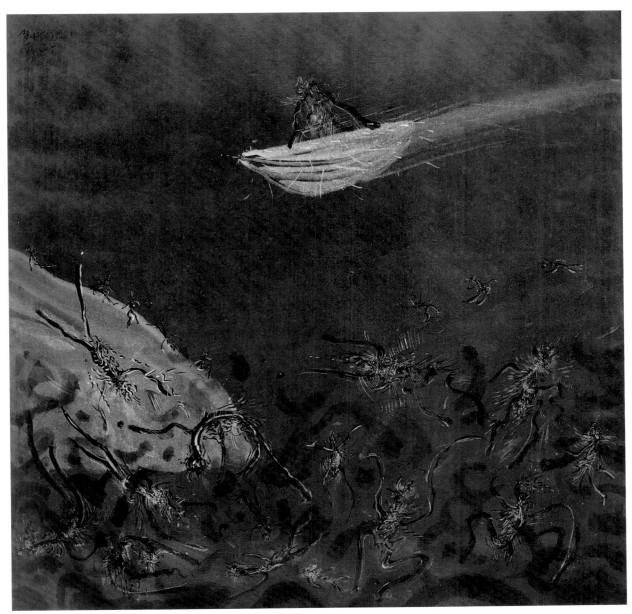

夏陽，〈但丁遊地獄〉，
1964，油彩、畫布，
94×94cm，
上海中華藝術宮典藏。

的小夏陽還是拗，冷淡著賭氣不肯叫聲「三奶奶！」

　　三叔祖母只能供得上僅有的飯食，其實夏陽逃難過程中也嚐盡了含著砂礫的食物了，回到南京卻又耍起少爺脾氣，剩飯若發餿，一點不如意就摔筷子走人。三叔祖母是讀過書的人，不與孩子計較，她耐著心把舊衣服拆開，改縫西式男裝給這個青春期的男孩子穿得體面些，即使艱難窮困，三叔祖母的愛並沒有減少。

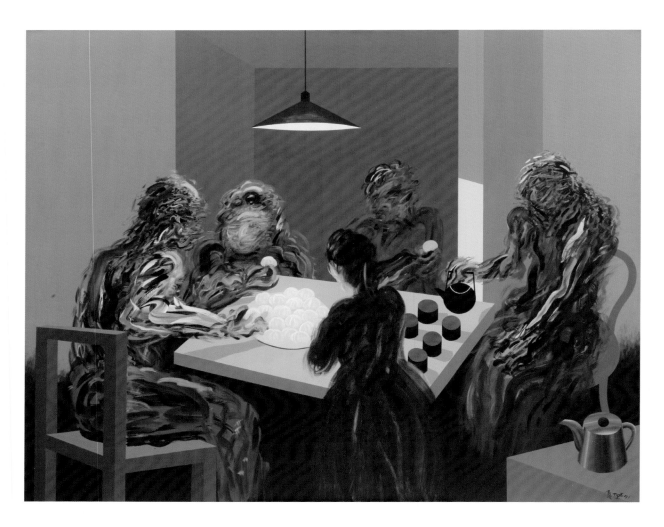

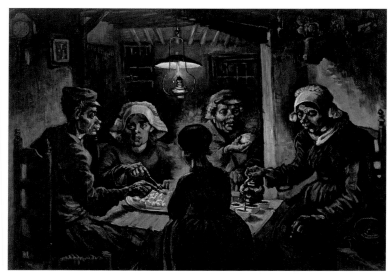

夏陽長大以後憶及這段輕
狂，少年忤逆不懂事，深深懊
悔，愧疚不已。到了十三歲，
1944年寒冷的冬天裡，唯一親
愛的三叔祖母也死了，棺材停
在家裡無錢下葬，夏陽每天祭
拜如儀，簡單買個包子，先祭
拜三叔祖母，再隨便打發自己
果腹。這時正是抗戰勝利的前
夕，戰爭耗盡折磨了一切，祖

父母輩生命油盡燈枯，都走光了不能再守護他了。夏陽剛好小學畢業還無法自立，大伯母無力接手照顧，又推不掉，無奈只能稍微照顧一下。她守著寡，帶著兩個孩子，本身就很不容易了，「窮啊！連多一口飯都難啊！不能怪她！」此時夏陽處於一個自生自滅的狀態，飢餓、失寵、孤單、充滿幻想、桀驁不馴……在大雜院閒來塗鴉，畫形形色色的人。他變成廢青，惡作劇、缺乏約束和指導。眼見這家人不斷變賣東西，值錢的、不值錢的、能換錢吃飯的就賣了。家中藏書樓的珍本、詩集、字畫、古董……一擔子一擔子挑出去論斤論兩賣掉，書香世家澈底被戰亂飢餓打敗，只圖眼前溫飽。

1940年代，南京私立鍾英中學的校門一景。

　　這時抗戰勝利，姑媽夏承婉回到了南京，三叔祖母的喪事這才辦完。她在教育界有些名氣，一家子孤兒寡母有了當家的安穩力量。姑媽把夏陽送進當時南京最好的私立鍾英中學唸書，這個學校注重強身紀律，師資設備相當好，生物課有顯微鏡讓學生看，夏陽還是愛畫畫，立刻把顯微鏡下看到的畫面速寫畫下，得到老師大大地稱讚。

　　可是鍾英中學的學費實在太貴了，每況愈下的夏家實在無力負擔，只唸了一學期，學費繳不出來，只好把夏陽轉到公立的南京市立師範學校簡易師範科就讀。師範學校在燕子磯，離顏料坊很遠，瘦弱的夏陽風塵僕僕地搭長途公車每天通學，這所學校裡的雜牌軍學生很多，年齡大、模樣老，滄桑老臉上一嘴鬍渣，簡直是流亡學生的收容所。同學多是從蘇北地區的貧困鄉下逃難過來的，跟南京夏府世家子弟出身的夏陽有天壤之別，亂世將社會階級打破，夏陽澈底體驗到底層社會滿街傷兵流離失所的困境。

[左頁上圖]
夏陽，〈吃包子〉
（模仿梵谷〈食薯者〉），
1991，壓克力顏料、畫布，
163×203cm。

[左頁下圖]
梵谷，〈食薯者〉，1885，
油彩、畫布，81.5×114.5cm，
阿姆斯特丹梵谷美術館典藏。

夏陽，〈粗筆習作〉，1955，
水墨、紙，57.5×40cm。

　　在師範學校唸書，通勤實在太遠，夏陽只好住進宿舍，宿舍破爛不
堪，髒亂得驚人，伙食是每天蘿蔔配飯，吃得學生面黃肌瘦。幸好師範
學校有位美術老師頗欣賞夏陽的繪畫，認為全班他畫得最好，夏陽非常
開心有人認同鼓勵，所以再辛苦的環境也還熬得過去。

夏陽一直愛用線條畫人頭，自從在鍾英中學看到了顯微鏡下的景象畫成畫面之後，又愛上了畫靜物，他一直對具體形象較拿手。當時有一個熊姓同學喜歡畫水彩畫，夏陽好羨慕，可是連吃飯的錢都沒有，不可能買水彩顏料，只好在熊同學旁邊看他畫得過癮，而自己只能畫畫鉛筆畫。

　　夏陽的正式學歷只有師範學校簡易師範科畢業，相當於初中畢業，而他日後的眼界與成就，完全是早年家族薰陶、社會歷練及自我學習得來，也因此他的藝術沒有被學院綁死，能夠天馬行空無限發揮。

生活無依無著・絕境掙扎投軍

　　從師範學校畢業之後，大伯母、二伯母希望他去武漢漢口投奔叔叔夏承柏，夏陽就這樣離開了從小長大的顏料坊家園。到漢口之後，發現叔叔夏承柏的景況也很艱難，實在無法幫助他，「你怎麼來了？」這是叔叔看見夏陽的第一句話。叔叔建議夏陽繼續升學，此時夏陽卻有了一個奇怪念頭，想寫小說當個小說家。他請大妹妹替他找來一些白紙，埋頭寫了一篇小說〈湖上的波紋〉，又書寫一篇長長萬言書給叔叔，內容是對兒童教育的意見和對叔叔管教子女的建言，以郵寄方式寄給叔叔辦公室。叔叔很淡漠地告訴夏陽「收到了！錯字很多！」算是打消了夏陽突發奇想的念頭。

　　叔叔對夏陽的態度一直很冷淡，最後要他去湖南長沙找哥哥夏祖熊。臨走時，叔叔要夏陽把隨身攜帶的兩本五叔祖父親手抄寫的珍貴族譜，以及祖母留給夏陽的一個藍色漆器花瓶留下，夏陽捨不得，但只好無奈順從。他孤身搭火車前往長沙，見到了哥哥祖熊。不料祖熊得知這情景後，驚愕不已，真想衝去和叔叔理論，他自己還是個銀行練習生，連養活自己都困難，要如何負擔弟弟生計？

　　夏陽明白日子實在過不下去，他不能再投靠任何人，必須獨立活下去，當時即使有工作收入的人，在面臨經濟危機、幣值狂貶的恐懼下，

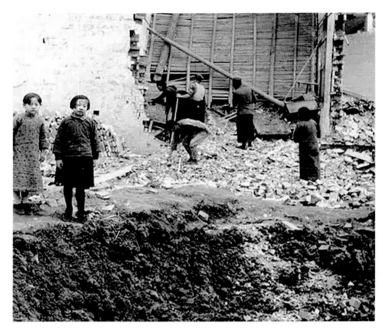

1937年，湖南長沙被日軍戰機轟炸後一景。

[右圖]
孫立人攝於1944年。

也根本無法再負擔多一點壓力。夏陽在祖熊同事的勸告下決定去當兵。當時他十八歲，投軍時南京市立師範學校的畢業證書被沒收了，登記的人坦白告訴他：「這是抓兵啊！你幹嘛還帶畢業證書來？」從此夏陽失去了他唯一的畢業證件，正式成為孫立人將軍所辦的第四期軍官訓練班的第三團第二營第八連的一名小兵。

　　年輕就是不知道害怕、不知道傷心，他不知道將要踏上一個滾動的大時代巨輪的分隔點；離開了哥哥祖熊，他也不知道兄弟訣別此生將不再相見。夏陽寫信給哥哥：

　　兄長惠存：

　　在一個乾旱的區域裡，人們渴望著的大雨是誰？就是你！

　　我祝賀你能這樣。

　　弟 祖湘 1949.4.27

　　這樣的文藝腔，透露著他在漢口幻想當小說家的夢，即使這是短暫的幻想，也許也呼應了父親在北京那段未完成的小說文藝幻夢，但在殘酷的現實中，雙雙都被夭折了。漫漫長途正要開始，揮手斬斷故國前塵，往南方更烈的艷陽海峽彼岸挺進。

兄弟訣別渡臺‧揮斬前塵求生

夏陽入伍後，滯留在長沙火車站旁的倉庫幾天，便搭上了敞篷長程火車，從長沙一路開到廣州。5月天稍寒，部隊中發件棉衣算是唯一的補給，一路上停車，就在鐵軌邊架鍋造飯；夜晚停車鐵軌邊，棉被裹著煤灰屑就露天睡了。火車靠站的休息時間，老百姓端著水盆來給小兵們洗個臉，懇請換一點小東西，例如梳子啊什麼的，貧困亂世下的逃難場景，深深烙印在夏陽腦中。

大夥人馬搭著火車，慢慢駛到了廣州，全體登上大船，開往高雄旗津港登陸。一路上，海水煮飯，苦鹹帶腥，完全無法下嚥。夏陽三、四天無法進食，體力耗盡，總算在6月底抵達臺灣了。到臺灣踩上陸地的第一天，已是傍晚。當時天色已暗，在夜色中匆匆上了另一部無篷火車，火車駛進異鄉漆黑的夜，終於抵達鳳山營地。全體小兵坐在沙地操場上，等待編排位置，分配軍營。熬完這趟辛苦的旅程，終於可以上床睡覺了。

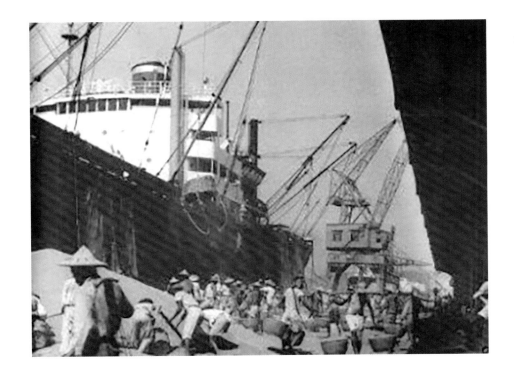

1950年代，熱鬧繁忙的高雄旗津港一景。

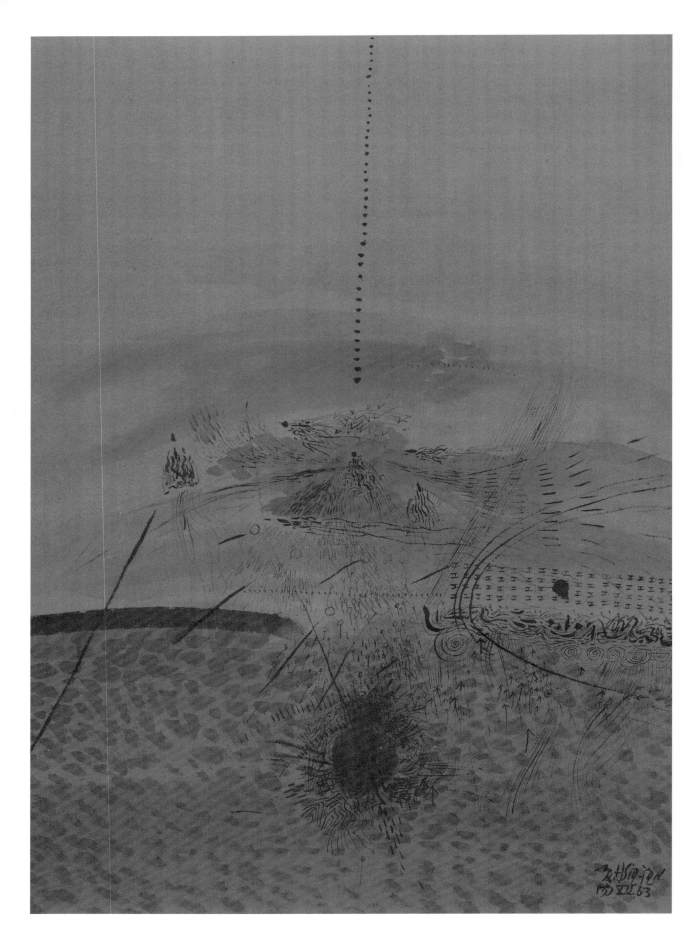

3.

渡海遇啟蒙・東方諸子馳騁

從高雄旗津港登陸後，夏陽報考空軍，北上與吳昊成為軍中同袍，遇上同樣熱愛繪畫的阿兵哥歐陽文苑，他們憑著微薄的薪水，進入李仲生安東街的畫室習畫。李仲生啟迪了他們觀看藝術的領悟力，開通各自的藝術語言，也養成夏陽日後的創作態度。然而，畫畫需要空間，部隊的同僑幫忙讓他們進駐龍江街的防空洞，而得以專心揮灑、定期舉辦畫展交流，甚至興起了組織畫會的念頭。雖然情況窘迫，但憑著滿腔熱血，1956年大夥兒推舉夏陽擔任第1屆東方畫會會長；隔年舉辦第1屆東方畫展，作家何凡更以「八大響馬」為文評介，讓夏陽與夥伴們很快就備受藝壇關注。這個時期，夏陽的繪畫從具象形體，到以線條為主的抽象形式，又轉為對稱與組合式的符號。在各種嘗試中，「線條結構」始終為靈魂要素，也預示了他未來獨樹一幟的毛毛人特色。

[本頁圖]
1952年，夏陽於防空洞內留影。

[左頁圖]
夏陽，〈繪畫63〉（局部），
1963，彩墨、紙，94.5×70cm，
上海中華藝術宮典藏。

31

師緣李仲生．啟開現代之眼

夏陽報考到空軍，調到了臺北。空軍總部有另一位同事名叫吳世祿，就是後來的吳昊，與夏陽是同事，也是同睡上下舖的室友。吳昊人帥有型，梳著鴨屁股飛機頭，穿著皮夾克、牛仔褲、大皮鞋，練了一身肌肉，簡直就是個型男；而夏陽穿著隨意，舊皮鞋、襯衫隨便一紮，毫不在乎，但兩個人都喜歡畫畫，就談得來了。吳昊時髦，組織話劇隊、追女朋友，活力旺盛，影響到夏陽也探頭出來看一看花花世界。夏陽早在南京唸師範時就養成隨時速寫的習慣，他拿紙張裁一裁訂成小本子隨身攜帶，從大陸一路畫速寫畫到臺灣，吳昊也想畫，「這叫速寫！」夏陽用指導的口氣告訴吳昊，吳昊受到刺激，很想找個老師學畫。

1950年兩個志同道合的好友結伴，到臺北最熱鬧的漢口街「美術研究班」報了名，這是劉獅開的補習班，劉獅是後來政工幹校美術系主任，他的補習班教師還有黃榮燦、林聖揚、朱德群、李仲生，學費每個月繳四十五元，夏陽、吳昊每個月薪水只有二十五元，夏陽第一個月還

1950年代，右起：金藩、夏陽、吳昊、歐陽文苑於防空洞合影。

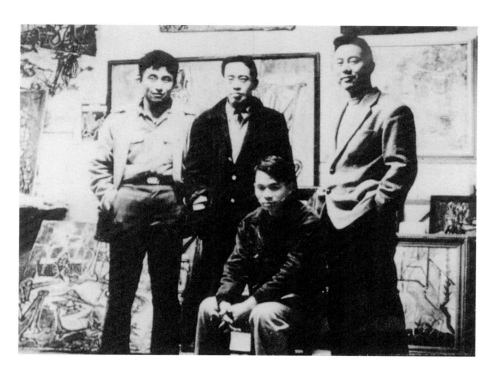

向叔叔夏承楹借了錢繳學費，第二個月撐不下去了。吳昊也無力負擔，便向黃榮燦說明沒錢不能學，黃老師叫吳昊到補習班幫忙打掃清潔抵一部分學費，算是勉強還可以學，夏陽就沒辦法繼續了。

吳昊在「美術研究班」第一次上到李仲生的課，覺得李仲生教得好，正巧看到空軍總部另一個愛畫畫的阿兵哥歐陽文苑，正在為李仲生私人招生，貼了小廣告，吳昊就不去劉獅的補習班，改去李仲生畫室報名，李仲生畫室學費才二十元付得起，夏陽也跟著去了。

叔叔夏承楹的一個朋友，在空軍總部認得藝術家朱德群，介紹夏陽拿畫給他看，那時夏陽在空軍總部紙張很多，可以盡情畫，他半遊戲半實驗地把漿糊摻了紅墨水、黑墨水，濃稠稠的作畫，有一點想做出油畫的厚度，乾了也蠻好，頗有趣味。他帶了速寫給朱德群看，朱德群沉默許久……忽然說：「何必呢？何必畫畫呢？」當時朱德群也不得志，後來成名變成藝壇大師，自當別論。但四十年後和夏陽再度在臺北相遇，朱德群主動提起來，夏陽也很驚訝，可見當時朱德群印象很深刻。

李仲生的安東街畫室中，吳昊、夏陽、歐陽文苑、金藩是同一班；霍剛、蕭勤、李元佳、蕭明賢、陳道明、劉芙美是另一班；還有一班有易忠文等人，他們大都是軍中同袍。李仲生畫室非常簡陋，連電燈都不點而用電石燈，晚上作畫根本看不清楚，後來李仲生在閣樓上裝了電燈，學生就在樓下利用餘光勉強作畫，一切都很艱難。

李仲生出生於廣東韶關市的一個書香家庭，自幼修習王羲之的書法、米芾的山水，喜歡塗鴉。中學後他前往廣州美專習畫，後來轉到上海，和一群熱愛現代藝術的畫家們所成立的「決瀾社」一同展出，那時最新的風格大致屬於野獸派和新古典主義之間廣義的現代繪畫。之後李仲生負笈日本，學到雕刻家以動態為主的素描方法，開始注重形體構造原理的應用，並強調體積感。他有一種天生的敏感度，雖然從學院的學習開始，但從未被學院框架約束。李仲生在東京很快就被「東京前衛美術研究所」吸引，受到東鄉青兒、藤田嗣

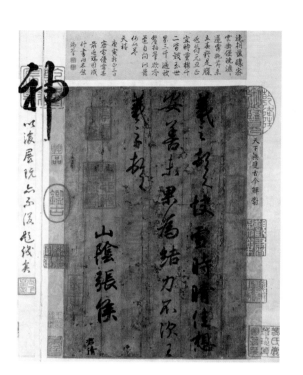

王羲之，〈快雪時晴帖〉，墨、紙本冊頁，23×14.8cm，國立故宮博物院典藏。

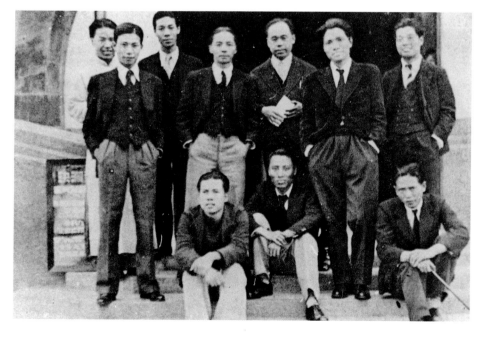

決瀾社成員合影。後排右起：李仲生、周多、王濟遠、倪貽德、陽太陽、楊秋人、龐薰琹；前排右起：段平佑、張弦、梁錫鴻。

治、阿部金剛、峰岸義一等人的影響，投入到前衛藝術的路途上。

為此，李仲生曾參加最具前衛藝術代表的「二科會」展出，開創了自己終生對於前衛藝術的追求道路，他與吉原治良、金煥基這三人，都是當年在東京共同參加前衛藝術運動的好友，二戰後也都回到自己國家，教育栽培了下一代的前衛藝術家，可說是東亞藝術史上重要而關鍵的巧合。

夏陽回憶，自己會走上藝術這條路，多半來自恩師李仲生影響，「我當時正是青年時期，他的影響等於是對我人格的養成，就是一種對藝術要忠誠的人生態度。他使我覺得作一個畫家就應該保持純粹，想的都應該是畫畫這件事。」李仲生的教學風格很特別，他的話不多，只有看到滿意的畫作才會多說幾句。他要求學生一定要找出自己的風格，對作品評判的標準則因人而異，舉凡畫石膏像、素描都要畫出每一個人不同的個性，例如吳昊的線條要畫得圓一點，夏陽的造形就適合放一點、剛硬一點，李仲生主張：「你是什麼樣的人，就畫什麼樣的畫。」

李仲生雖然受過學院訓練，卻跳脫傳統方法，學院要求學生每個人都標準一樣，面面俱到，每樣都完美，就缺乏了自己的特性；而在李氏門下，不像學院派只注重技巧，他強調個性的發揮，釋放出潛在的自我，這是他教學中最重要，也是影響學生最深的原因。

李仲生訓練學生們「看」藝術，他把學生教到領悟了、眼睛開了，等於開通了藝術的語言，未來學生要不要畫畫就是每個人自己的事了，他完全不管學生要不要創作？技巧如何鍛鍊？如何成為畫家？他認為假如藝術

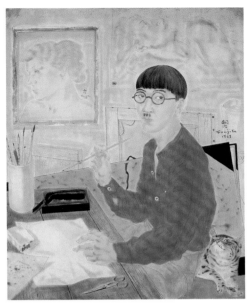

[上圖]
藤田嗣治，〈自畫像〉，1929，金箔、油彩、畫布，81×65cm，名古屋市立美術館典藏。

[下圖]
1960年代初，夏陽（右）與李仲生合影。

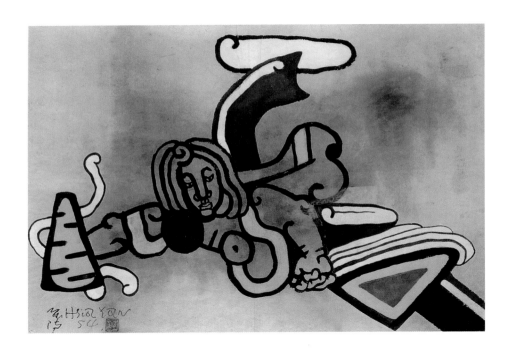

夏陽，〈飛天〉，1954，
彩墨、紙本，41×58cm，
臺北市立美術館典藏。

的眼光都不通，畫畫又有什麼用呢？李仲生教學方法的特質便在此，這個特質並不是什麼神祕的教學法，或者也可視為李仲生從學院到前衛的一種自我養成的經驗，古人所謂的「心法」也許就是這個含義。

多年後，蕭勤告訴夏陽，李仲生評點過學生們的表現：「夏陽最優秀！」這不是說給夏陽聽的，而是老師最客觀的批評。夏陽對李仲生教法的心得是：在國外看到任何完全不同風格的藝術作品時，能直觀且不受困擾，會直接感受「過癮」，不會發出「這是什麼玩意兒？」的想法，當接觸到全新類型的創作觀念，自然能找出脈絡而了然於心。

東方畫會・防空洞藝拓荒原

年輕的藝術家衝刺放膽用生命去畫，只要有空間可以畫，任何空間都可以屈就。夏陽說：「藝術空間很重要，沒有空間就完全沒發展！」他終其一生都在尋找一個可以安頓下來畫畫的地方。當時，夏陽和吳昊住在部隊的宿舍根本沒有空間畫畫，最多只能畫畫速寫。宿舍施展不開，吳昊提議出外寫生畫風景，但一直待在戶外也不是辦法，宿舍有干擾，而且影響別人。夏陽回憶，當時宿舍分上下舖，有一回他把靜物放在下舖床上，認真畫起畫來，正畫得起勁時，室友突然闖入往下舖一躺，讓專注投入在畫面中的他氣急敗壞地和室友打了起來。為了藝術搶

空間，對當時根本租不起畫室的年輕藝術家來說，近乎奢求。

　部隊裡有一位同僚尚永茂，負責管理龍江街的一個防空洞，這是日軍因應太平洋戰爭所建造的，國民政府來臺後，空軍接管這個防空洞做為堆檔案的倉庫。尚永茂很夠意思，他把倉庫裡的檔案挪到別的空間去放置，騰出一個偌大的空間，讓他們用來畫畫創作和定期聚會，成為得

1956年，夏陽（左2）與畫友於防空洞畫室聚會留影。

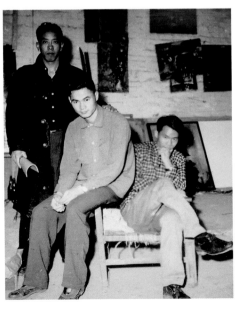

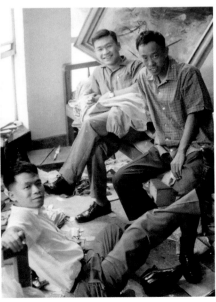

[左圖]
1950年代，右起：夏陽、蕭明賢、吳昊於防空洞畫室中留影。

[右圖]
1950年代，左起：夏陽、金藩、吳昊同為防空洞畫室成員。

天獨厚的祕密基地。防空洞牆有一公尺厚，高度不矮，比正常房子還高一點，在裡面畫畫是很好的，需要用水就到隔壁去提。

這個防空洞還成就了一段良緣，有一天吳昊說：「好啦！你們不用去提水，我去就好。」夏陽正納悶著，才發現隔壁家有位漂亮小姐，與吳昊日久生情，往後更成為吳昊的夫人。

尚永茂大概沒有預料，他鼎力相助或許只是成人之美的一段友情，這個防空洞卻在臺灣藝術史的發展上孕育了一批前衛藝術家，在那個文化藝術缺乏的年代，創造了臺灣藝術史發展上的一個奇談。

夏陽、吳昊、歐陽文苑三人，一人一面牆，防空洞成了純粹的替代空間，許多藝壇人士、好友漸漸也聞風好奇來探視，張義雄、楊英風、席德進、霍剛、蕭勤等人常往來防空洞畫室。當時霍剛和蕭勤都在景美國小教書，這些活力充沛的年輕藝術家們每個月定期聚會，騎著腳踏車，載著自己最新完成的作品，在景美國小大禮堂裡，大家把作品攤開像個小型展覽似的，互相欣賞、互相批評，有時激烈辯論，切磋畫藝，非常熱烈。

李仲生以水彩、墨創作在紙上的作品。

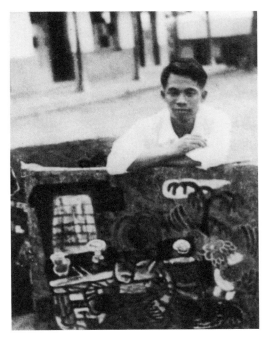
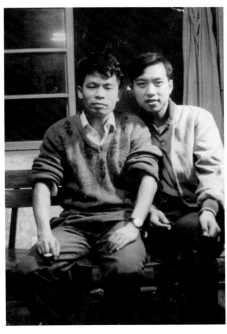

［左圖］
1954年，夏陽前往參加景美
國小觀摩會時留影。
［右圖］
夏陽（左）與李錫奇合影。

　　「景美國小時期」可視為「東方畫會預備期」，雖然時間並不長，未超過半年，但至為關鍵。彼此相互激盪出巨大能量，掀起了日後令人驚嘆的狂濤，當時也吸引了外圍的藝術家朋友，如：朱為白、劉國松、李錫奇等人。

　　固定的創作空間激發了年輕人創作的爆發力，凝聚了他們的熱情，引起歐陽文苑萌發了組織畫會的念頭。不料，這個消息提前傳到老師耳裡。在當時時局緊張的社會狀況中，政府對任何結社活動都會放大檢視，並採取極度激烈的手段制裁可疑分子的活動。初生之犢不畏虎，這些年輕人的行為有可能影響李仲生的安危，白色恐怖時期被槍斃的黃榮燦和李仲生感情很好，當時好友的死訊給李仲生留下相當大的陰影。於是李仲生不告而別，事後有人猜測他是恐懼被扣帽子，也有人認為是當時二女中教職不續聘，另有人揣測是風濕病不宜居住臺北，然而最終原因不得而知。總之1955年夏日，李仲生就在學生們毫不知情之下，留下安東街空蕩蕩的畫室，移居到了中部，繼續繪畫與教學生涯，繼而李仲生又開創了中臺灣現代繪畫的先河。

[左圖]
夏陽與畫友們合影於臺北。前排右起：夏陽、李元佳；後排右起：吳昊、歐陽文苑、秦松、朱為白、王振庚。

[右圖]
孫多慈（中）與師大藝術系老師張德文（左2）及學生們同遊時合影。圖片來源：王庭玫提供。

1956年，教育部為慶祝雙十國慶及總統蔣中正七秩華誕，舉辦「第4屆全國美展」開幕，李仲生的學生除了蕭勤人在國外，全部都參加了，而且竟然全都入選！對於這一群立志要創作現代藝術的年輕人簡直是又驚又喜，他們的叛逆和作怪竟受主辦單位以「寬大的胸襟」全數接納，喜出望外的他們同時也疑惑著，這個傳統的全國性展覽，怎麼會對這批當時在審美觀念上如此異類的年輕人作品，採取如此寬大的胸襟和包容呢？事隔多年之後，畫家謝里法告訴夏陽，當年的評審委員中有一位任教師範大學的女畫家孫多慈是他們的貴人，孫多慈當時被第4屆全國美展評審團推薦為評審召集人，她對於現代藝術的態度力主支持，願意提攜後進，於是這些首次提出作品參展的年輕畫家都獲得入選，讓他們有了初試啼聲的舞臺。

1956年12月31日跨年前夕，安東街畫室的學生們在陳道明家聚會，他們覺得時機成熟，是時候該籌組畫會了。霍剛提議「東方」為畫會名稱，劉芙美提議「緣」這個名字，大夥兒投票決定以「東方畫會」為名正式成立畫會，公推夏陽擔任第一任東方畫會會長。夏陽隨即擬稿畫會宣言——〈我們的話〉，並提出幾點基本主張：強調與時俱進的可貴、強調現代藝術是從民族性出發的一種世界性的藝術形式，以及主張「大

眾藝術化」，他們珍視中國傳統藝術價值，並思考在現代藝術中能開創
何種價值。

　　由於他們的繪畫入圍全國美展獲得了信心，「東方畫會」一群人在
1957年11月9日趁勝追擊，在臺北市衡陽路新聞大樓舉辦第1屆東方畫
展。畫展前夕，大家決定把這個宣言拿去請教李仲生老師，老師看到愛
徒們到訪心情很好，但等讀完〈我們的話〉一文，猛然從椅子上起身，
雙腿發抖，接著整個癱軟，倏然蹲在地上，用微小的聲音說：「不要辦
畫會比較好啊！」緊張到彷彿有一雙看不見的眼睛正在監視或隔牆有耳

左起：李仲生、陳道明、李元
佳、夏陽、霍剛、吳昊、蕭
勤、蕭明賢於員林合影，攝於
1956年。

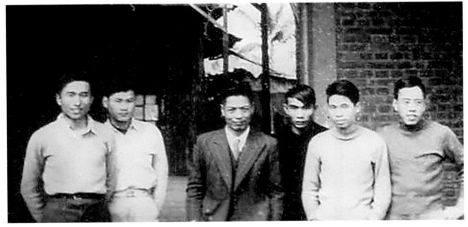

夏陽（右2）和東方畫會成員
拜訪恩師李仲生（右4）時留
影，1956年。

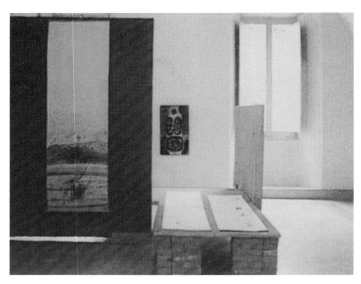

東方畫會於義大利馬切拉塔（Macerata）舉辦的東方畫展展廳一景。

夏陽，〈泥娃攤〉，1957，油彩、畫布，57×81cm。

在偷偷打探他們。

之前李仲生聽聞歐陽文苑說要和同學們一起組畫會，李仲生就割蓆斷義，立刻開除了他。歐陽文苑當時嚇傻了，傷透了心，因為他追隨老師最久，師生情誼深厚，李仲生卻因對當時政治因素的恐懼而瑟縮，產生巨大反應，可見他忌諱之深。

但學生們還是要朝著自己的意志邁進。1956年，霍剛和歐陽文苑就向政府提出申請，但沒有被批准，理由是國內也有畫會組織了，不需要另一

個畫會社團。幸好，當時也沒人瞧得上東方畫會有什麼殺傷力，任其自生自滅好了，這些年輕藝術家總算也沒有被扣上思想有問題的帽子。但是從這時開始，夏陽略略明白到，政治和藝術也可能有某種關聯。

1957年，第1屆東方畫展開幕了，這一年夏陽也申請退伍，叔叔作家何凡（夏承楹）在《聯合報》專欄「玻璃墊上」寫了一篇〈「響馬」畫展〉，寫道：「常聽夏陽和李元佳、吳昊、陳道明、歐陽文苑、霍剛、蕭明賢及蕭勤八人，醉心現代繪畫，有鍥而不捨的精神。他們的年齡是二十一歲至二十九歲，平均不到二十五歲，這大概是他們搞這種極少有人過問的新派畫的原因。他們的收入有數十元到數百元不等，不幸地迷上了費錢的洋畫，因此經常在困境裡掙扎，也因此養成了有錢共用共享，有罪同受『吃喝不分』的生活習慣。……現代繪畫在歐美、日本早就有人研究，如畢卡索、達利等皆是大師。中國畫家可能較富保守，因此極少有人研究這種『怪誕不經』之畫。他們八人搞這一套，至少可以說是『勇氣可嘉』的，因此我戲稱之為『八大響馬』，他們欣然接受了。……」

夏陽至今想起這篇文章，仍相當感念，說道：「幸虧我叔叔在『玻

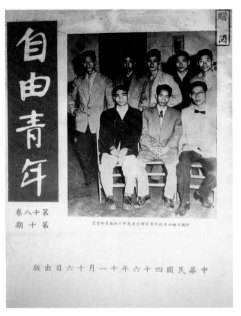

璃墊上』寫文章挺我們，不然根本沒什麼人要理我們，文章很有效用，很多人來看展覽喔！那個年代對我們來說很重要的！你寫什麼理論再好也沒用，要平易近人，要讓大眾了解。」何凡一直是促使夏陽投入藝術生涯很重要的推手，從最早他鼓勵夏陽報考空軍，因而有緣結識了吳昊，兩人因而成為李仲生門下弟子，開拓了臺灣現代繪畫浪潮。身為文壇巨擘的何凡執筆推介，讓他和東方畫會好友們受到世人關注。他筆下稱八位畫家為「響馬」，是誇獎他們肯拚殺、有衝勁，肯挽開袖子做事、開風氣之先的意思，所以「八大響馬」就成了東方畫會最響亮的名號，也是第一次畫展令人矚目的起始。

【關鍵詞】東方畫會與八大響馬

1956年11月，臺灣現代藝術團體「東方畫會」成立，創始核心成員有李元佳、歐陽文苑、吳昊、霍剛、夏陽、蕭勤、陳道明、蕭明賢。創立畫會的想法首先由歐陽文苑提出，「東方」一詞由霍剛提議，大夥推舉夏陽擔任第1任會長。他們在臺灣現代繪畫先驅李仲生的指導下，開創與學院派不同的創作風貌與方法，有自由創新的信念，以旺盛的鬥志和勇往直前的衝勁，致力於藝術創作，人稱「八大響馬」。

1957年11月5、6日兩天，作家何凡於東方畫會首展前，在《聯合報》副刊專欄「玻璃墊上」以〈「響馬」畫展〉為題，為大眾報導介紹東方畫會。「響馬」一詞，為大陸北方稱呼強盜的別稱，他們在行動前習慣先放響箭以示警，何凡以戲謔之口吻，將東方畫會八位創始者稱之為「八大響馬」，形容其闖蕩叛逆的性格。於是半世紀以來，八大響馬已成為東方畫會的別稱。

創會之時，夏陽起草了一篇〈我們的話〉，確立了東方畫會的核心理念，在時局動盪的1960年代，這批青年可謂將臺灣藝壇接壤現代思潮與前衛實驗的重要拓荒者。

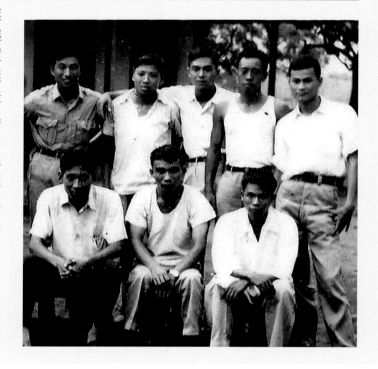

東方畫會創始成員合影，前排右起：夏陽、李元佳、陳道明；後排右起：蕭明賢、吳昊、蕭勤、霍剛、歐陽文苑。

風格浮現・線條結構靈魂

　　另一位支持夏陽的藝術界前輩是畫家席德進，他比夏陽年長十歲，受教於林風眠，與趙無極、朱德群、李仲生等皆有往來。他畢生追求用中國人的情感去尋找新的表現方式，擅長以水彩、油彩及水墨繪寫。席德進相當支持東方畫會的活動，常在報上寫文章，他有一段文字評論夏陽的作品：「其畫深湛而實在，強而不暴露，豐富在於線條，色彩並不壞；只是畫面一股黑氣，這需要時間努力去澄清它。」

　　第1屆東方畫展，席德進就買了夏陽一張作品，給了夏陽很大的鼓勵。但夏陽和席德進對於「線條」的看法並不相同，席德進認為夏陽的線條深湛而強硬，夏陽反而認為席德進的線條太輕，感覺有些薄。兩人互相欣賞，但對線條看法完全不一樣。從夏陽在南京的早期速寫，到進入李仲生畫室，直至東方畫會初期作品，「線條結構」都是他不可忽視的重點。他的線條語彙豐富直接，也有各式各樣不同的手法，可以觀察到夏陽繪畫的靈魂就是「線條」，也是爾後他口中所稱的「寫」，以「寫」來詮釋不同的題材，包含後來旅居紐約時描繪鏡頭下在街頭疾

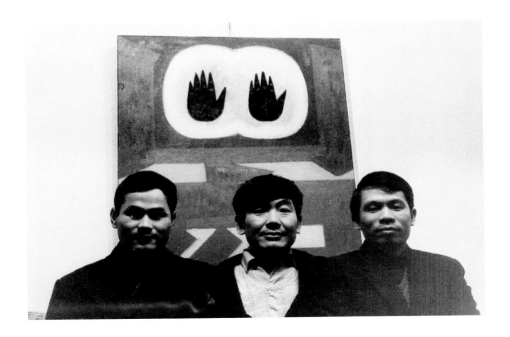

1960年代，右起：夏陽、席德進、蕭明賢合影於巴黎。

行的路人、中國民間傳説的人物角色，或是他鍾情而獨樹一幟的毛毛人等。

　　夏陽的繪畫在東方畫會成立的第二年，受到表現主義的影響，採用了自動性技巧來創作。到了1958年第2屆東方畫展，夏陽轉向到抽象的追求，畫面以不定形的、線條為主的抽象形式做出實驗性的作品，此類作品有〈星座之歌〉、〈情緒的散步〉，從作品命名可看出頗具抒情意味。接下來，夏陽的作品轉變成畫面對稱式、帶有某種神祕象徵的抽象繪畫。1961年他又受到單色主義影響，用筆墨單色搭配紛亂線條，以及一些組合式的符號和大面積留白。夏陽回憶他這段時間的畫為什麼這樣變來變去呢？他說就是充滿實驗，玩興十足，什麼都想試試看的年輕心態。但這對夏陽來說很重要，直到今日，即便他已尋覓出自己的繪畫風格，他還是強調畫畫沒有顧慮太多，通常是很直接的，純粹就是玩、嘗試、享受趣味。

　　藝術家們都嚮往更寬闊自由的天地，當時蕭勤考上公費留學到西班牙唸書了，他不僅勤於畫畫，也不斷將海外最新藝術動態，藉由航空郵簡密密麻麻地書寫下來，與在臺灣的東方夥伴們分享。當時藝術的資訊非常缺乏，藝術家對世界的嶄新風格與藝術狀況求知若渴，蕭勤寫來的

1958年，巴西州長訪華時參觀第2屆東方畫展，於現場與夏陽合影。並買了夏陽、霍剛與蕭明賢的畫作。

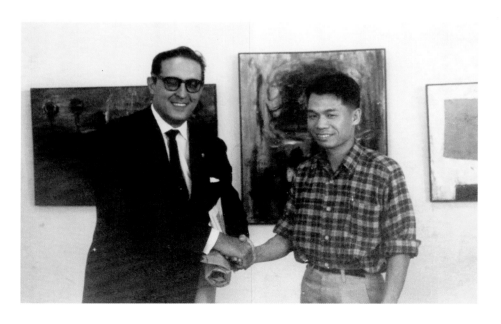

【關鍵詞】表現主義（Expressionism）

　　表現主義發跡於19世紀末的北歐，興盛於20世紀初的德國，諸如孟克（Edvard Munch）、基爾比那（Ernst Ludwig Kirchner）、羅特魯夫（Karl Schmidt-Rottluff）、康丁斯基（Wassily Kandinsky）、馬爾克（Franz Marc）與克利（Paul Klee）都是此派別的先驅與代表畫家。爾後，此運動也快速地影響了全歐洲，成為當時藝壇的主流之一，同時也出現在文學、雕刻等其他藝術類型。

　　此畫派反對再現自然的印象派，且受到巴黎野獸派運動刺激，他們主張在冥想沉思中，強調精神性、主觀的一面。表現派採用少數的強烈色彩與對比效果，構圖效果也追求單純化。畫家們擺脫了眼睛所見之表象，透過藝術創作掙脫一切外形和自然的約束，強烈地釋放內在精神狀態，蘊含神祕性與宗教熱忱，達到忘我之境界。1905年，表現主義在德國逐漸成型後，由羅特魯夫等人在德勒斯登組成了「橋」派（Die Brücke），接著康丁斯基、馬爾克等藝術家又於1909年在慕尼黑組成「新藝術家同盟」（Neue Künstlervereinigung München），衍生出1911年開始的「藍騎士運動」（Blaue Reiter），隔年又在柏林掀起「飆」派美術運動（Der Sturm），可謂是表現主義的數個重要運動團體。

　　同樣舉著表現主義的旗幟，大膽表露個人心理狀態，這些藝術家手法各異，如康丁斯基是抽象的表現派、克利是幻想的表現派、基爾比那是具象的表現派。此派發展至第一次世界大戰後成為深刻反應戰後的時代思潮，將表現個性的精神體驗轉變為一種冷酷的分析。

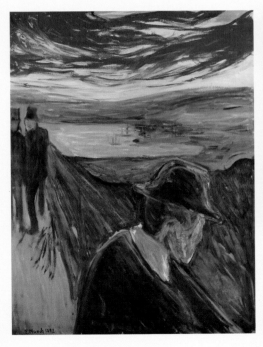

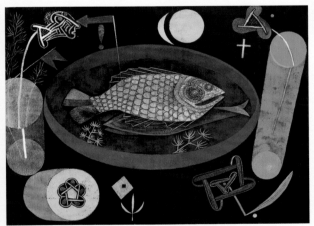

【上圖】
克利，〈魚的四周〉，1926，油彩、蛋彩、薄布裱厚紙，
46.5×64cm，紐約現代美術館典藏。

【左圖】
孟克，〈絕望〉，1893，油彩、畫布，83.5×66cm，
奧斯陸市立孟克美術館典藏。

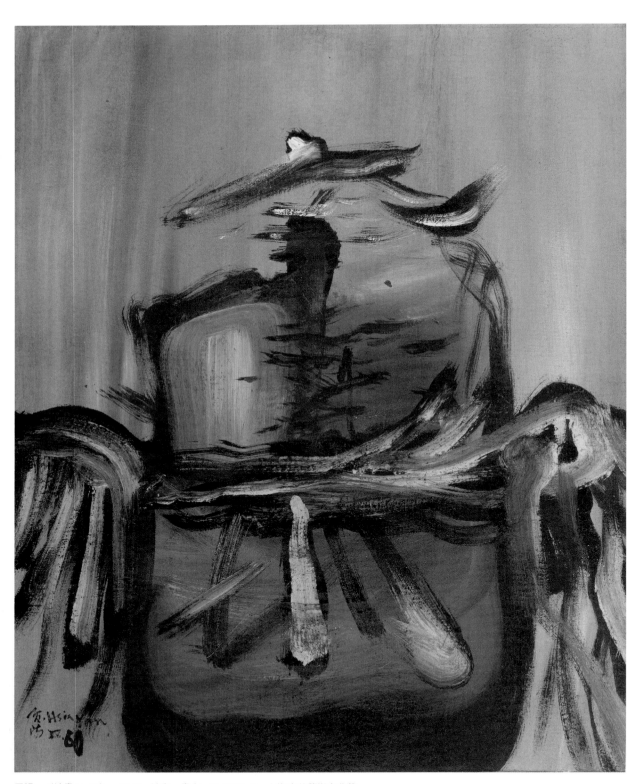

夏陽，〈繪畫AL-96〉，1960，油彩、畫布，91×72cm，上海中華藝術宮典藏。

信大家爭相閱讀，藉著他信中各種文字訊息來想像外國藝術的最新狀態，從而投入現代藝術的最前線，並思考自己未來的走向，他們摸索著、嘗試著。

　　也許有人覺得奇怪，這些東方畫會的藝術家好友們，為什麼就憑著蕭勤寫回來的書信，完全沒有圖片，也沒有照片（當時因物資貧乏只能寫幾個字），這些人光憑著文字的敘述，就能想像什麼樣的畫面？並以這些敘述的資訊為基礎，就能創作出新的、引領自己繼續幻想的畫面作品。這大概源於李仲生的教學根本就是語言的傳達，是用聊天交談啟發他們，在文字語言情境中，只要掌握出藝術的味道，掌握出表現力，就讓想像可以馳騁。所以憑著蕭勤的敘述，就能體會無限感受。似乎這種遙遠的想像與體會能力，對於當時的東方諸子，是鼓舞他們極力想往前打拼的無限動能與力量所在。

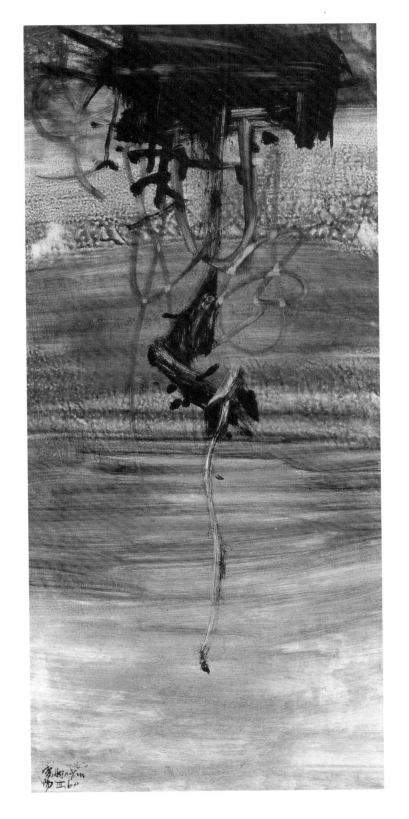

夏陽，〈垂〉，1960，油彩、畫布，178×81cm。

4.

藝術思潮衝擊創作蛻變

畫會成立後，夏陽退伍在《國語日報》擔任編輯。但為了實現藝術
的夢想，他終究希望能出國看看世界，接觸前衛藝術的第一現場。
在親友、貴人幫助下，1963年，夏陽終於搭上「越南號」來到巴
黎。四年艱困的生活，擊不潰夏陽豐沛的創作動能，期間他與歐巴
威畫廊負責人瓦列合作，樹立了迷人的毛毛人語彙，成為繪畫生涯
中的代表風格。然而日子實在太難熬，1968年他移居美國紐約蘇荷
區，繼續打零工維持創作，生活依舊困苦，又遭到婚變。但縱使艱
辛，夏陽始終沒有放棄畫畫，當時照相寫實風潮正熱，他試著透過
機械之眼，將毛毛人化身大都市中熙來攘往的晃動角色，有了相當
成功的轉變，也與O.K.哈里斯畫廊展開合作，成為照相寫實的一員
大將，頗受關注。

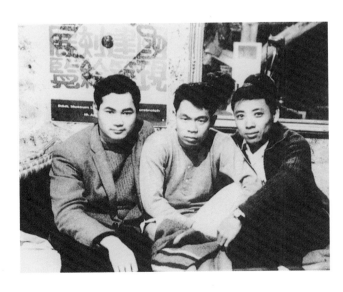

[本頁圖]
左起：蕭明賢、夏陽、霍剛合影於
夏陽在巴黎的畫室。

[左頁圖]
夏陽，〈情侶〉（局部），1964，
水彩、紙，37.5×31cm。

米蘭巴黎紐約・尋找創作藝途

夏陽退伍後到《國語日報》當編輯，本來住在常淹水的二重埔，後來報社有宿舍就住進宿舍。夏陽在《國語日報》的主管是筆名子敏的兒童文學家林良，他能夠理解夏陽想要出國創作藝術的決心，還幫他寫過文章，介紹他的繪畫。夏陽出國之後，林良還邀請他為報紙寫海外通訊，介紹國外的藝術，是很提攜、體諒他的長輩。

當時臺灣的環境看不到西方繪畫潮流的原作，李仲生也常講要出去看看世界。李仲生在日本還看過一些原作，親臨現場，面對原作，這是做一個畫家磨練自己很大的志願。連李仲生那樣的環境窮困、壓抑慾望的人，還想存錢用最底限的生活費到國外去體驗，可見那時候的畫家，對出國是懷有多麼大的願望！

夏陽在《國語日報》擔任美術編輯時留影。

夏陽的志向是到歐洲去，後來他轉往紐約定居，是因為在巴黎生活過不下去了。他還沒有退伍之前就為出國做準備，開始學法文。當時在部隊裡有一位上士名叫董金鑑，董金鑑雖然是個士官，但學問好、修養好、脾氣好，特別是他的法文能力相當好，聽說夏陽為了出國習藝術在學法文，向他表示關切，於是夏陽便請教董金鑑，看看自己發音及文法說的如何？董金鑑發現夏陽的發音怪怪的，於是決定親自教夏陽。他找來一本專門教外文的英法對照課本，那時候的語文教材非常少，董金鑑就把全部的課本自己謄寫了一遍，再加上中文解釋，一道一道的做註解給夏陽，可見他的備課水準相當高。董金鑑比夏陽年長幾歲，因為抗日戰爭時期他在四川遇見幾位流亡的外文教授，教授教他也

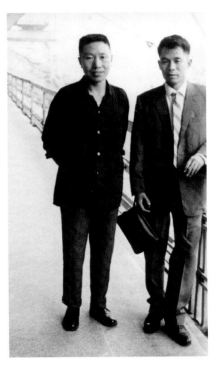

是分文未取，此人天生資質聰穎，但生在亂世，只好屈就基層軍職，也是大時代的遺憾。

　　1960年代的臺灣正處戒嚴時期，要出國相當不易，夏陽為了出國，請蕭勤從國外弄了一張工作邀請函，結果沒有過關。《國語日報》的主管們商量如何幫助夏陽，給他一個報社國外特派員的身分，再去申請，結果順利申請到護照了。《國語日報》的同事們都為他高興，也能了解夏陽追求藝術的志願和他實在沒有錢的困窘，他這麼多年來的收入都在買顏料、開畫展上全部花完了，同事們齊心協力捐款結合起來，也只夠他買一張到歐洲的單程船票。

　　這時候，突然出現另一位夏陽生命中的貴人——張傳忍先生。

張傳忍是空軍弟兄，是個奇人。他年紀與夏陽差不多，十七歲來臺灣，高中畢業沒有機會再讀書，就擔任空軍總司令周至柔將軍的衛士。過去他在大陸家庭環境還不錯，也有些眼界修養，雖然是基層軍職，但懂得收藏于右任書法及古書，可說是一位收藏家。

　　張傳忍並不認識夏陽，但聽說他要出國沒錢，就自己跑來找夏陽給他五千元臺幣，這就是他畢生積蓄。按當時匯率折合一百三十元美金。夏陽感到受之有愧，卻必須接受，常常銘記在心。多年之後他回臺灣特別去拜訪張傳忍，奉上十萬元臺幣，「這麼多年來我一直都感謝著你，無以為報，十萬元不能和當年你的恩情相比！」張傳忍本來說都忘了不肯收，夏陽堅持，並常常去看望這位恩人。

　　旅費籌足了，但簽證還是大問題。當時臺灣沒有辦理義大利簽證，必須轉到香港才能辦，於是何凡請在香港的朋友胡汝森幫忙，幾番交涉後才順利取得，總算可以啟程了！憑著年輕的熱血與傻勁，邁向未知前途，夏陽笑稱當時根本不知道擔心，就是一股腦地衝出去啦！

　　夏陽拿著單程船票，航行二十八天抵達了法國馬賽，再從馬賽搭火車去義大利米蘭找蕭勤，到了米蘭，蕭勤一見面就說道：「欸，畫畫

了！」一手將畫筆塞到夏陽手中，這種二話不說，藝術家之間的純粹度與十足的幹勁，讓夏陽覺得相當痛快。

除了作畫，夏陽與蕭勤兩個人夜晚就聊繪畫與未來前途的問題，米蘭雖然不像巴黎有領導世界藝壇潮流的影響力，可是一般民眾藝術水準普遍很高，常有買畫的習慣。但夏陽決定還是要去巴黎，因為對他而言，巴黎才是更世界性的。

到了巴黎，夏陽找了一個閣樓的房間，暖氣不夠，漏雨也漏雪，北風呼呼灌，夏陽搭起麻袋把所有衣物都穿上。「我生平最苦是在巴黎。」夏陽說，儘管如此，他每天都在巴黎這個五光十色的大都市參觀各大博物館，到處看畫，盡可能感受巴黎朝氣蓬勃

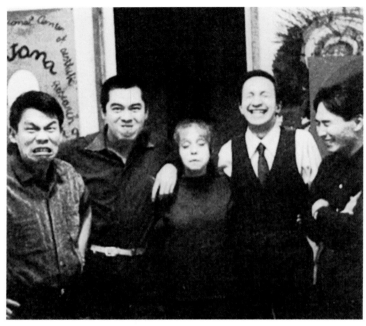

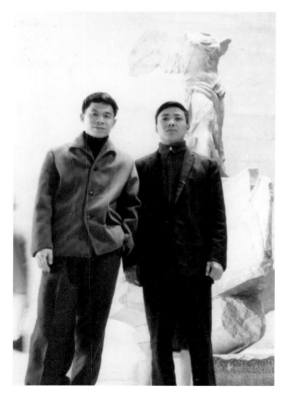

1960年代，夏陽（左）與霍剛參觀巴黎羅浮宮時於勝利女神前合影。

的藝術環境，過癮極了。回到他的小閣樓，靈感泉湧，就在這直不起腰來的小空間開始創作。巴黎時期對夏陽最大的影響，是感受到各種藝術創作的思潮派別是自然而然發展出來的，臺灣常常分析說什麼派別與另外派別的區別，其實巴黎的藝術狀態非常寬廣，什麼都有。整個巴黎就像一所大學。

　　夏陽嘗試把具象與隨意的線條混在一起，看看會有什麼變化？粗細線混在一起，試著變化調和，不斷地嘗試、不斷地尋找自己適合的風格，嘗試就是一種選擇，而選擇之後又是下一步行動。李仲生教他的觀念與態度，即藝術是一種秩序，創作者必須組織成一種秩序，他可以確定自己在意的是具象，所有的線條從「前毛毛人」蛻變到真正的「毛毛人」，從抽象與具象的混合，發展到他獨創的「毛毛人」系列。

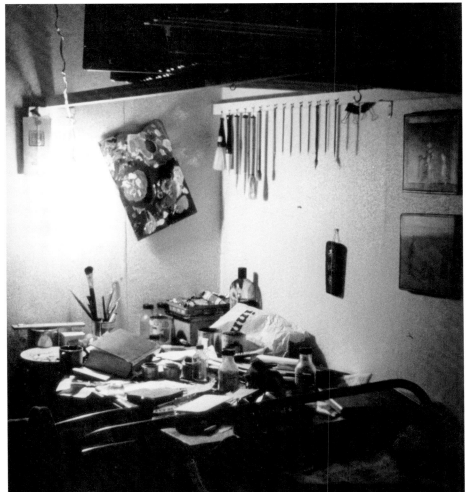

1960年代，夏陽（右）與蕭勤在米蘭合影。

1963年，左起：夏陽、蕭勤、蕭勤之妻碧卓（Pia Pizzo）、碧卓的弟弟、日本雕塑家吾妻兼治郎於米蘭合影。

1960年代，夏陽巴黎的畫室一隅。

1960年代，左起：蕭明賢、夏陽、霍剛合影於巴黎。

57

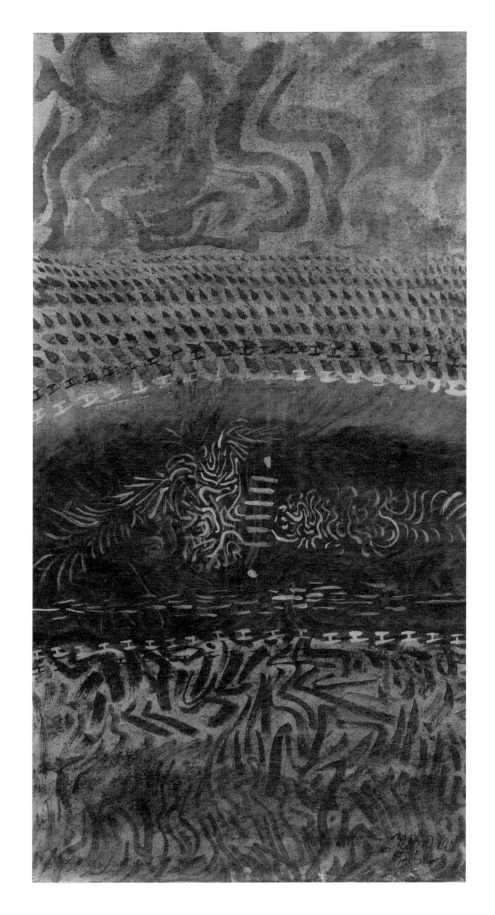

夏陽，〈繪畫641〉，1964，
複合媒材，79×40cm。

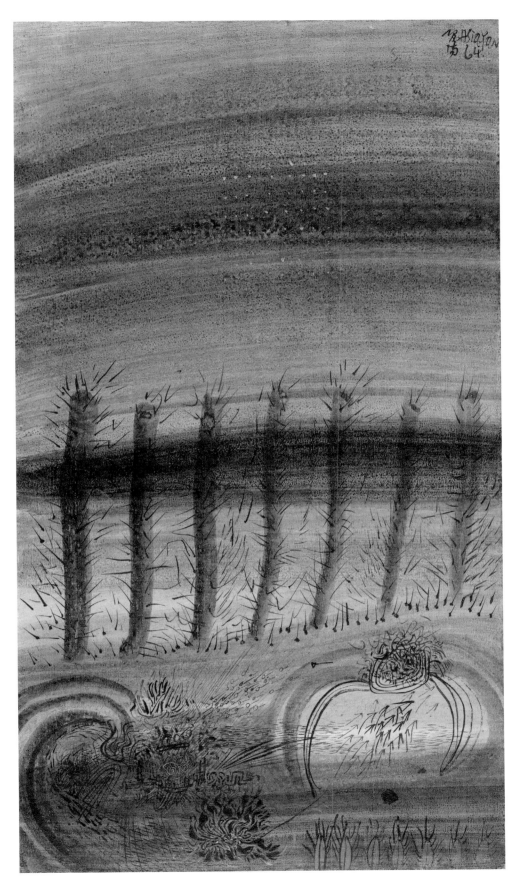

夏陽，〈森林〉，1964，
複合媒材，73×40cm。

巴黎四年閣樓畫室・創出迷人毛毛語彙

夏陽的特有圖騰「毛毛人」風格形成之後，他依照蕭勤提供給他的畫廊資訊，開始向畫廊推介自己的作品。他先到巴黎塞納河右岸的畫廊去試試，右岸一家畫廊主人告訴夏陽：右岸適合資深藝術家，年輕藝術家應該先到左岸的畫廊去試，夏陽接受其建議，後來他拜訪了歐巴威（Gallerie du Haut Pave）畫廊負責人瓦列，該畫廊位於聖母院對面，這也是蕭勤告知的資訊。

瓦列先生的意見是：「不知道你是抽象還是具象？到底你想走哪條路？」夏陽可以接受這種建議式的質詢，他突然明白了一些什麼……夏陽回想當時李仲生教給他的觀念與態度，所謂「看得懂」、「看不懂」，不是普通人看不懂畫面物品或情節，而是指繪畫語彙的一種脈絡、一種秩序，創作者必須組構出一種作品的脈絡秩序，脈絡是思考與感受的層次進展。

夏陽經過畫廊主人瓦列這麼一提醒，似乎明白了自己創作上的渾沌所在，夏陽也摸索出他自己獨特的創造性風格，他的經驗是：「自己要

夏陽，〈思想的盒子〉設計圖，
1965，畫稿，32.5×50cm。

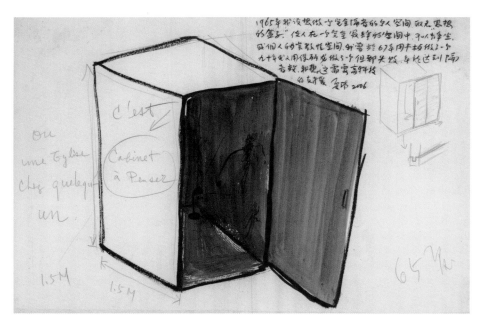

先肯定出一個方向來，並持續深化。」既然確認主題要以毛毛晃動的方式處理，那背景如何處理呢？背景若再晃動，整幅都晃來晃去，就無法襯托主題那種「晃」的意念，既然夏陽確認自己要走具象的路線，具象是具體的物象，在「物」中該如何寄託精神性與超脫物象的更高表現性呢？

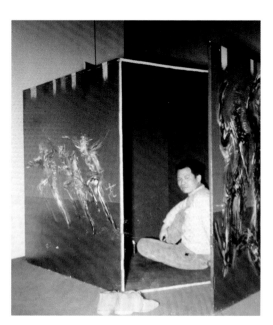

「道之為物，惟恍惟惚。惚兮恍兮，其中有象；恍兮惚兮，其中有物。」夏陽從中國道家老子哲學中抽離知識和理性審美的角度，去處理具象辨識牽引到精神性的詮釋手法，把實存的物象視焦晃動打散，在閃神的恍惚中掙脫了理性束縛，有點像乩童起乩前劇烈搖晃，與李仲生教學時在光線昏暗中大量塗鴉素描線條，從潛意識精神分析的方式，去尋找繪畫表現有異曲同工之妙。客觀世界中畫面原先是攀附在具象可辨識之物上，夏陽首先一定要破壞這個凝固而確定的表象，而去表達一個感

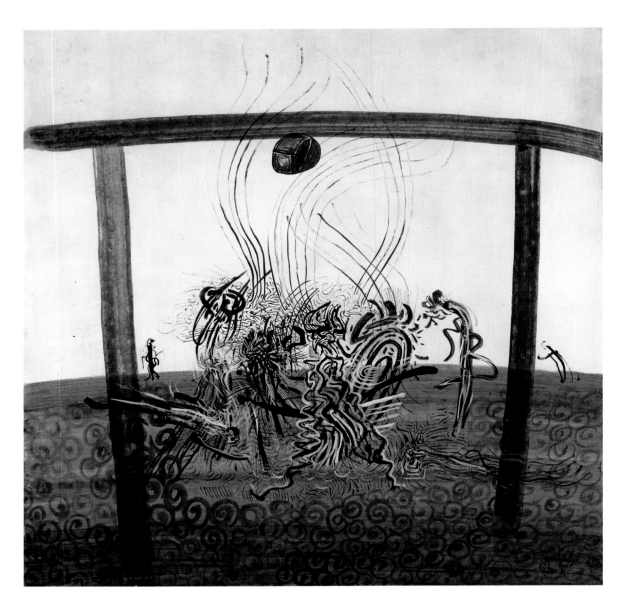

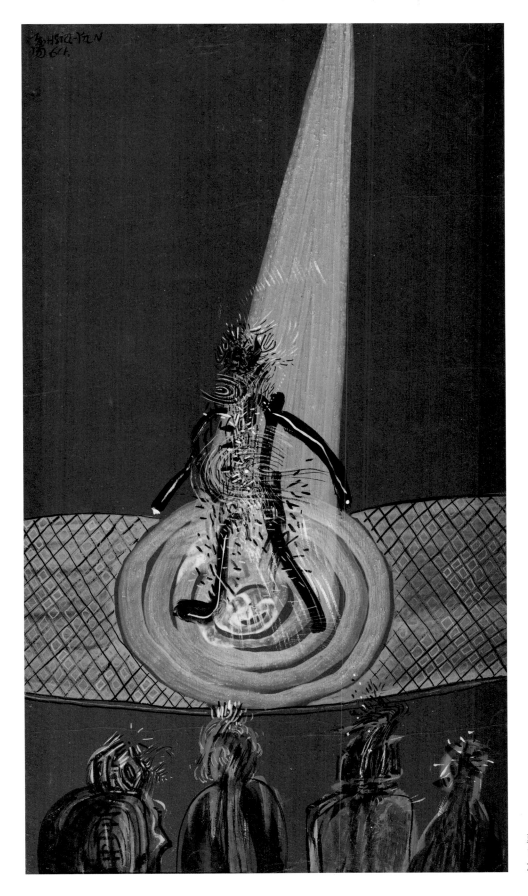

夏陽，〈歌唱者〉，
1964，複合媒材、畫布，
72.5×40cm。

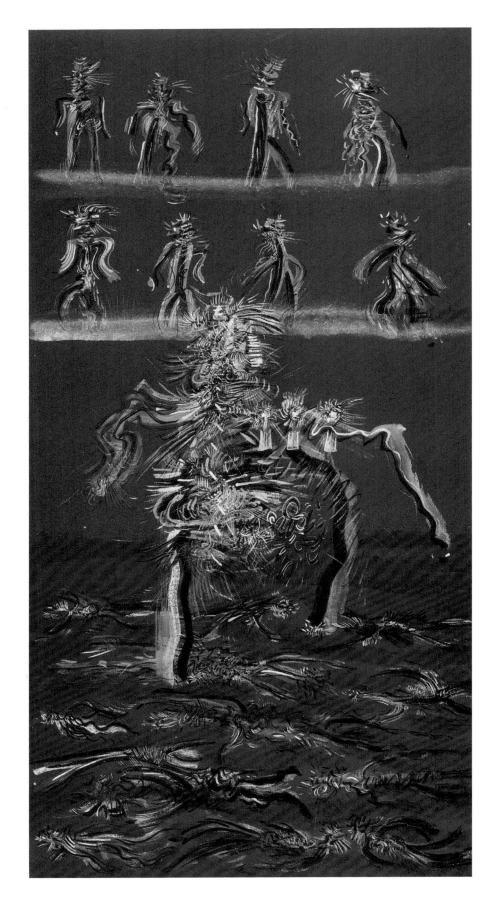

夏陽，〈將軍〉，1965，
複合媒材，119×61cm。

[右頁圖]
夏陽，〈戰鬥者〉，1965，
水彩，37.5×27.5cm，席德
進基金會捐贈、國立臺灣美術
館典藏。

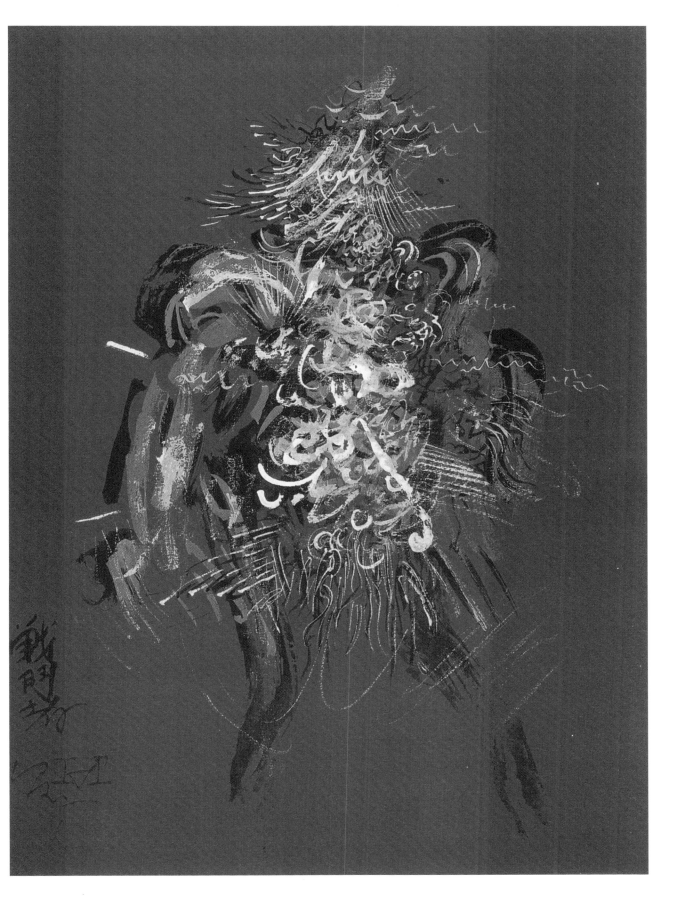

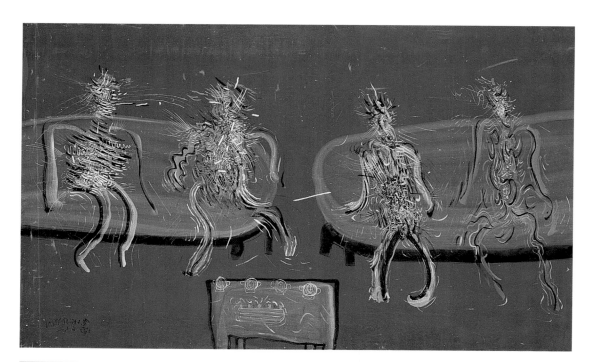

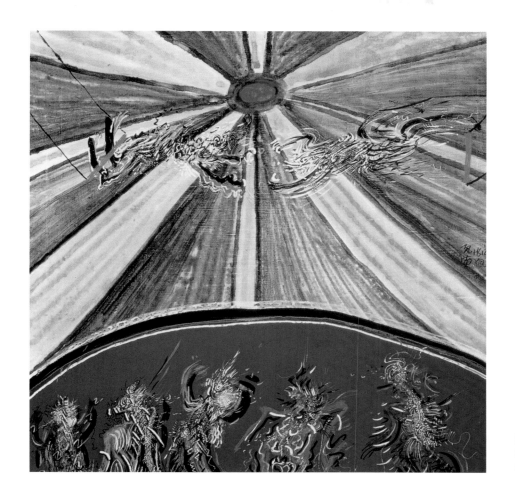

夏陽，〈馬戲團〉，1965，
複合媒材、畫布，
72×72cm。

受更不確定、更游移、更變化多端的內在實象。「物」泛指一切可知道
的具體概念；「象」泛指一切形而上的抽象概念。「物」和「象」是相
對的。「道之為物」就不是「道之唯物」了，「為物」是看作某一個東
西，而「唯物」就窄化了。

　　夏陽要處理「毛毛語彙」的更理想方式，是要妥善處理環境、背
景、空間的表現，巴黎時期他摸索出平塗，完全簡化以大色塊平面塗
佈，把細節都略去，用簡化的直線帶過。可是他又遇到問題──線條總
是塗不直！剛巧，蕭勤來到夏陽蝸居的閣樓畫室拜訪，「還不簡單！你
用膠帶貼上去，塗刷上去，要多直有多直！」夏陽聽了如獲至寶，一直
沿用這個方法，直到今天還樂此不疲。

　　夏陽迷人的「毛毛語彙」背景空間，由初期的平塗到紐約時期的照
相寫實，到再度回歸平塗，一直發展到臺北和上海時期立體雕塑作品的
毛毛語彙。

　　藝術評論學者將紐約時期的夏陽列入照相寫實風格的藝術家，他的

[左頁上圖]
夏陽，〈客廳〉，1965，
複合媒材、畫布，
72×118cm。

[左頁下圖]
夏陽，〈坐〉，1965，
水彩、紙本，29×30.6cm，
國立臺灣美術館典藏。

照相寫實功力也的確深厚，但觀眾最著迷的，卻是聚焦在精準的照相寫實之外，焦點失準晃動的毛毛人。於是，游移晃動的迷人「毛毛語彙」便成為夏陽繪畫生涯中最特殊的代表風格，最為可觀、最富藝術趣味。

這時期的夏陽作品如〈足球比賽〉（P.62）、〈馬戲團〉（P.67）、〈選美〉（P.76）、〈家庭〉等，大都是反映法國一般生活內容，把眼見的平凡生活做一種劇場舞臺化、聖祭壇化的處理，夏陽坦言，當時是受了法蘭西

夏陽，〈寒冷畫室中的畫家〉，1965，複合媒材、畫布，73×73cm。

夏陽，〈畫展開幕〉，
1964，不透明水彩、
壓克力、油彩、畫布，
130×130cm，臺北市
立美術館典藏。

斯・培根（Francis Bacon）不安狂想夢境般風格的影響。

　　「毛毛語彙」風格成立後，夏陽再度帶著作品去拜訪瓦列。瓦列很欣賞，要求去畫室看全部作品，夏陽很羞赧地告訴他：「閣樓很侷促啊！」瓦列不介意，搖晃著他矮矮胖胖的身軀，辛苦地一步步爬上簡陋的閣樓。當他看到這個年輕中國畫家極其簡陋的畫室和極其精彩的作品時，大吃一驚，他立刻回到生意人精明的思緒中，馬上掏出六百法郎買了兩張畫、幾張素描，夏陽驚喜：「哇！發財了！可以有錢買畫材吃飯嘍！」

　　瓦列拿了畫要打道回府了，這才發現，慘了！矮胖身軀下樓梯很困難！瓦列手腳一起抓著、踩一階搆不著，下一階差點踩空！夏陽抱著他竭力撐著，終於一步步到樓下了。1965年，瓦列抓準時機給夏陽在歐巴威畫廊辦了他在巴黎的第一次個展，成功展完之後，又陸陸續續買了夏陽一些作品。

　　此時，夏陽勉強在巴黎有些立足之地了，他把在臺灣的未婚妻黃美娜接到巴黎來，沒想到畫廊女祕書荷夢絲卻哭得很傷心，原來夏陽在巴黎與歐巴

1960年代，夏陽（左1）第一次參加巴黎華人聯展，與潘玉良（左4）、董景昭（右2）、熊秉明（右1）等人合影。

威合作的一年之中，荷夢絲已偷偷暗戀上夏陽了。夏陽只能表明自己的心是屬於未婚妻的，安慰她也不知說什麼才好。

這時一位法國年長女作家瑪莉安娜・安托（Marianne Andrau）在一個機緣下認識夏陽，收他為義子，給予他很多鼓勵和援助，這也是由於蕭勤的關係而促成的異國母子緣。夏陽很感恩法國乾媽，也是他重要的貴

1960年代，左起：夏陽之法國籍乾媽瑪莉安娜・安托女士、夏陽、法國歐巴威畫廊負責人瓦列神父，於夏陽的毛毛人作品前合影。

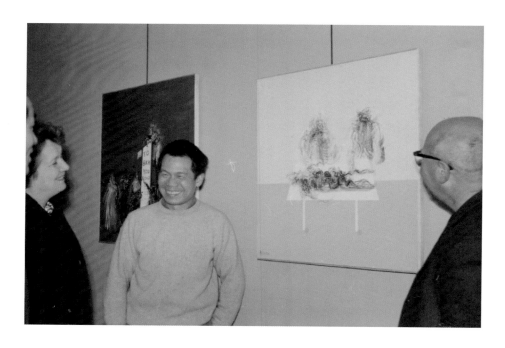

人之一。

　　1965年，夏陽與黃美娜結婚後搬到巴黎里昂車站附近，這個房間就像一部轎車內部空間那麼小，新居周圍雜亂，塞滿外地勞工，樓下是個妓院，常常半夜嫖客大鬧叫囂砸玻璃，環境實在艱難不堪。

　　黃美娜在臺灣時與夏陽一直很密切地通信，感情很穩定。她來歐洲之前也預先知道國外生活很苦，可是實在太苦了！苦到超過新娘子的想像程度。這種現實層面艱難的威脅，只有愛情的甜蜜根本不足以支撐，必須要有強烈、要拼搏的意志力，和對藝術瘋狂熱情的信仰，用全部生命去搏鬥才能支持下去。

　　巴黎艱難的生活也過了兩年，黃美娜生下了女兒夏澤佳。夏陽為了家庭開銷，除了畫畫，必須去打工。

[上圖]
1960年代，夏陽與第一任妻子黃美娜合影。

[下圖]
夏陽抱著女兒夏澤佳。

轉進紐約・捲進超寫實巨浪

　　巴黎的生活雖然艱辛，夏陽也熬了四年之久，扎扎實實地把自己鍛鍊成一個專業藝術家。周圍的一群畫畫朋友都陸續去了美國，來信說美國好生存多了！於是夏陽、蕭明賢一夥就想辦法，一個個移居到了紐約。藝術家嗅到紐約漸漸成為世界藝術之都的趨勢，逐水草而居的流浪，把生命交給靈感源頭和展示發表的擂臺追尋、奉獻。這樣的不安定，也就是藝術家的宿命。夏陽一向喜歡嘗試新的東西，他認為到了一

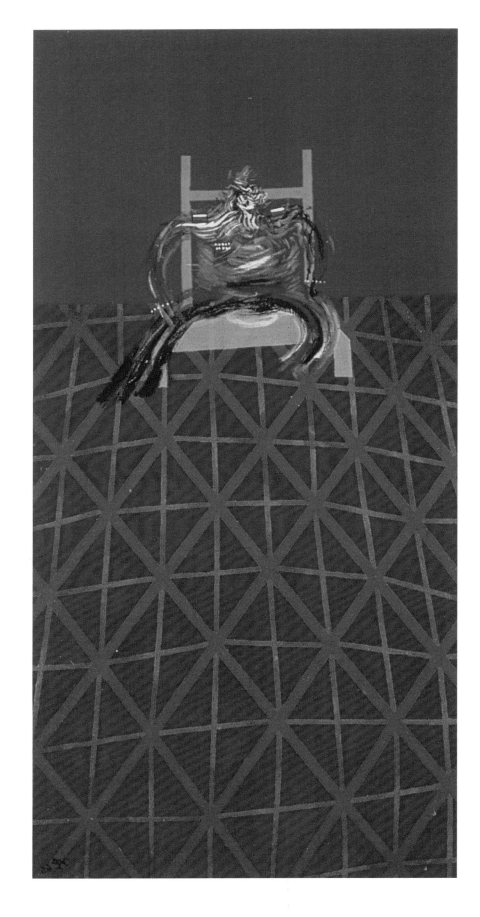

夏陽，〈坐著的國王〉，
1966，複合媒材、畫布，
100×50cm。

[右頁圖]
夏陽，〈太空人〉，1966，
複合媒材、畫布，
92×71cm。

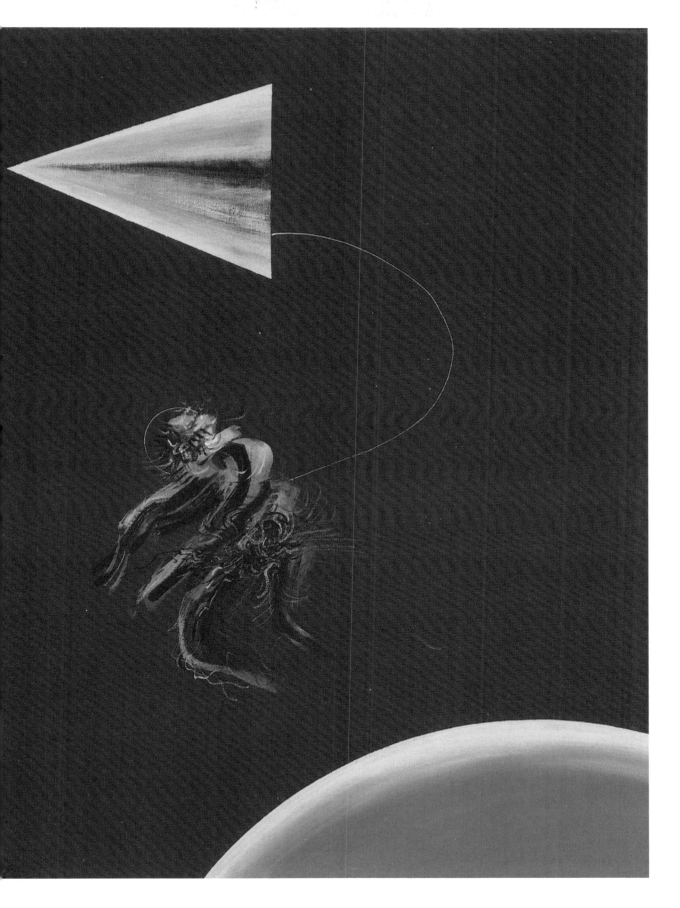

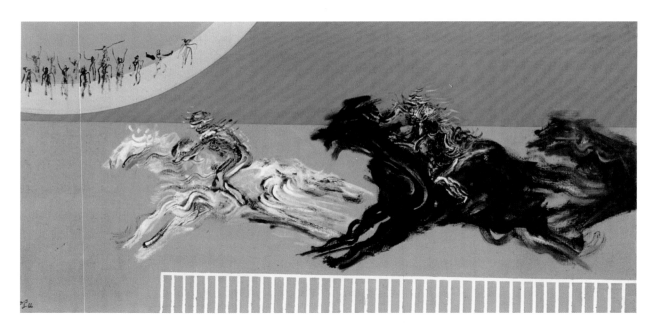

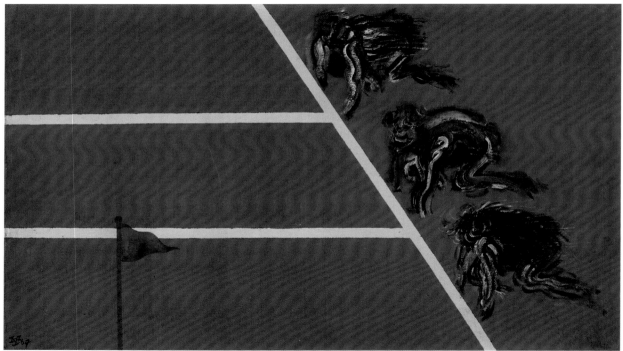

[上圖]
夏陽,〈賽馬〉,1966,
油彩、畫布,58×120cm。

[下圖]
夏陽,〈起跑〉,1967,
油彩、畫布,44×77cm。

個新的地方一定要接受這個地方新的陌生事物,於是開始了他的照相寫實風格。

　　夏陽具有天生極敏銳的感知,他在紐約的二十多年之間,正好就是紐約蘇荷區最重要、最有機會蓬勃的時期。作家張北海曾經寫過一篇觀察紐約文化的文章〈蘇荷時代‧蘇荷現象〉,文內具體地以「夏陽」這個人為時間座標,從他到達紐約、定居創作的1968年起,作為「蘇荷

時代」元年；以他1992年離開蘇荷、返回臺灣為止，作為「蘇荷藝術時代」結束。接下來的蘇荷就不一樣了，已趨向商業化，藝術家和有理想的畫廊紛紛出走，變成商業觀光地區。蘇荷區已沒落結束，不再是前衛藝術的尖端領航者。

1960年代的紐約雖然在戰後取代了巴黎成為前衛藝術中心，但它是廢棄工業區轉型，沒有一點文化基礎，只有空間條件。蘇荷的曠野最適

夏陽，〈修電纜〉，1968，複合媒材、畫布，96×96cm。

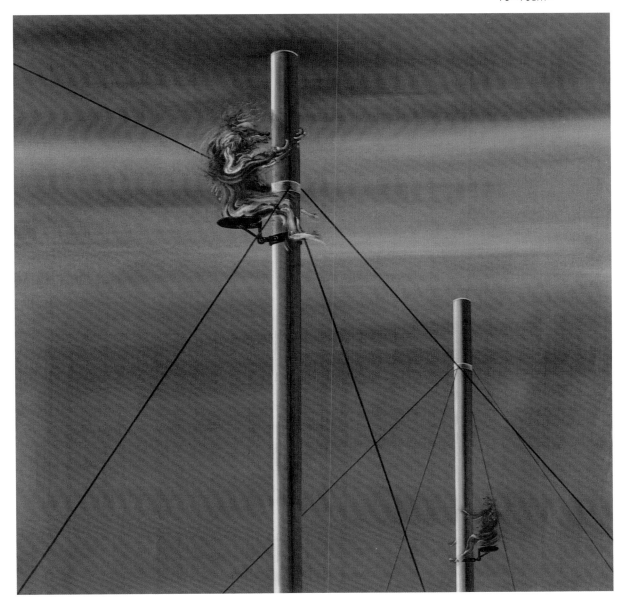

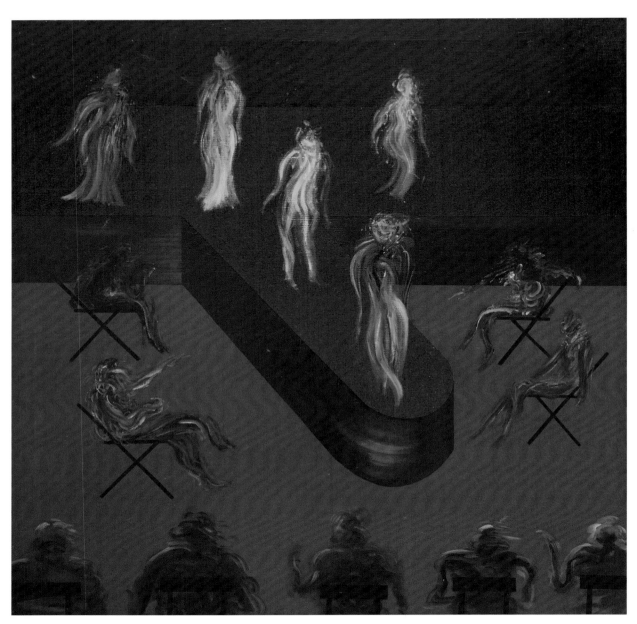

夏陽，〈選美〉，1968，
油彩、畫布，
96.5×96.5cm。

合藝術家澎湃的生命，但它不具有歷史文化沉澱，一旦被商業侵蝕，很
快就沉淪，物價飆漲，而逼迫藝術家逃離。藝術家天生反骨不怕死，荒
涼破敗、危險孤獨，號稱「地獄」的廢棄巨大廠房最適合藝術家要征服
的心。治安和公安死角的蘇荷，被藝術家移民遷入，成就了這個藝術區
二十年傳奇的故事。

　　蕭勤早夏陽一年來到紐約，夏陽自歐洲出來時又投奔蕭勤，這是

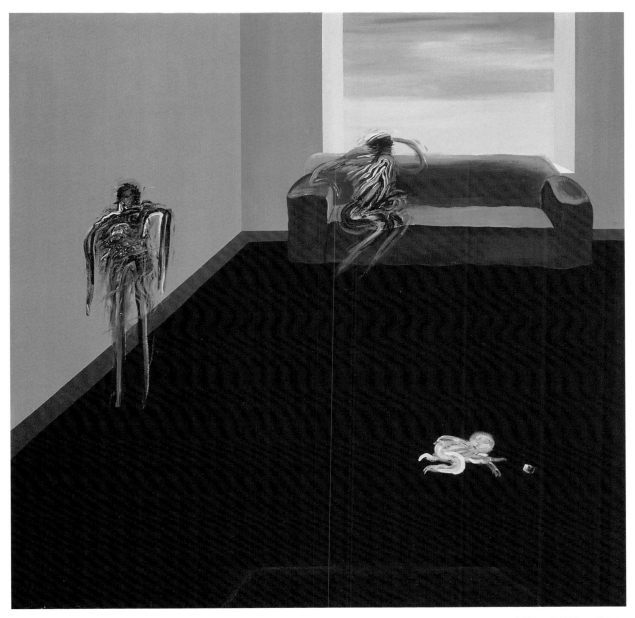

夏陽，〈家庭〉，1969，
複合媒材、畫布，
137×137cm。

他二度投靠老戰友了。夏陽很快的安頓好一家三口生活，就開始努力打
工。紐約工作機會多，但要維持生活，還是得整天打工，做修古董家具
的活兒。當時夏陽約有兩年的時間整天做工，得養活老婆女兒，畫畫就
比較少，這時的作品還是以延續巴黎時期大張的毛毛人為主。

　　作為藝術家的妻子是辛苦的，夏陽花兩年拼命打工，內心還是牽
掛著他的繪畫。妻子黃美娜的感情卻已漸漸生變，即使兩人為了女兒

夏陽於紐約的工作室大樓外觀
一景。

想努力復合，緣分卻是已裂解，走向破滅的不歸路，情感在折磨分合的糾結中消失殆盡，終於走到離婚結局。歷經離婚的折磨，三口之家只剩下夏陽一人，他渾渾噩噩腦子一片空白，做什麼事也提不起勁，日夜沉淪在武俠小說中逃避現實，熬了一年漸漸情緒恢復，開始打工修古董和畫毛毛人的生活作息。此時他搬進了便宜的蘇荷大統倉工作室，家庭的溫暖與婚姻生涯的負擔都消失，已是另一段人生的開始。夏陽一個人恢復了他的闖蕩，全然投入藝術創作。

朋友都知道夏陽人好，想給他找個伴，他交往過學音樂的留學生、美國女孩……都是曇花一現，沒有結果。有一次畫家謝里法開了一個派對，夏陽也被邀請參加，席間招待好吃的臺灣小吃，有肉圓、花枝丸等道地臺灣口味，吃著、玩著，謝里法偷偷把夏陽拉到角落，指著一名友人說：「這個女孩好！可以追！你去跟她講話！」夏陽鼓起勇氣去跟她談話，交換了電話，但派對結束回家，幾天也沒有跟她打電話。

夏陽將紐約工作室的窗戶塵垢
轉化為創作。

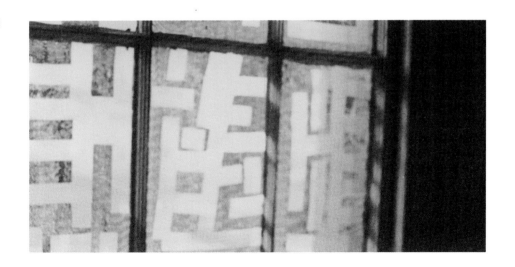

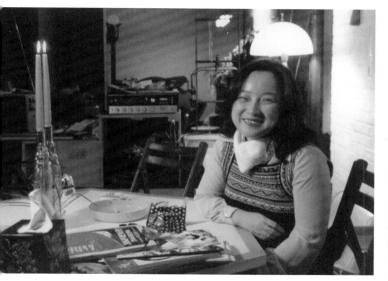

隔幾天後，謝里法忍不住了，他心裡惦記著，打電話給夏陽：「有沒有跟那個女孩吳爽熹聯絡啊？」、「快打電話！她現在就在家！」。

夏陽對吳爽熹印象深刻，寧靜、娟秀，很有氣質，就在這個值得紀念的1977年春天，夏陽展開了他刻骨銘心的第二段戀情。吳爽熹是臺灣輔仁大學哲學博士，單純而善良。她住的公寓一帶環境很差，治安不好，自己也不知害怕，夏陽反而替她緊張起來，產生英雄護花的使命感。愛情與婚姻雖只差一步，但要跨過這一步卻有好多考量。

夏陽覺得自己不善社交，想找一個會打理對外發展的太太，可是吳爽熹比他還天真單純，問問東方畫會老友意見，霍剛說：「身體不太強壯吧？」蕭勤說：「對繪畫事業不會有什麼幫忙吧？」又說：「當人生伴侶應該很好吧！」霍剛、蕭勤都說對了，夏陽和吳爽熹於1980年8月4日，也就是夏陽農曆生日當天，在紐約畫家好友鍾慶煌陪同之下，歡歡喜喜地辦理了公證結婚手續。

冷暖蘇荷二十載‧錘鍊風格更精彩

夏陽當畫家不可能天天賣畫，但是要生活就必須兼差打工。在歐洲的中國人打工大都以餐館、車皮包、做中國家具為主。夏陽認為車皮包最辛苦，做中國家具好一點。夏陽無師自通，憑一雙天生巧手，以及處理材料結構的天分，加上對美感的敏感度，也許是童年顏料坊老夏宅

◤ 夏陽以自製的老鏡頭相機，捕捉他在紐約蘇荷區工作室的室內景象 ◥

1971年夏陽進駐至紐約蘇荷區的工廠大統倉工作室，其主要的空間陳設有以毛筆書寫的打油詩貼於漆白色的磚牆上，佛龕、照片以及懸掛小飾物相映成趣，充滿東方式的文藝氣息。他在這畫室生活創作共二十一年，至1992年後遷居回臺北。

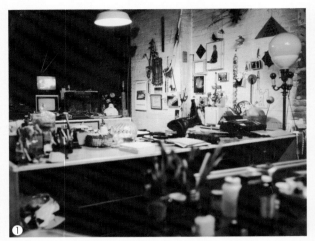

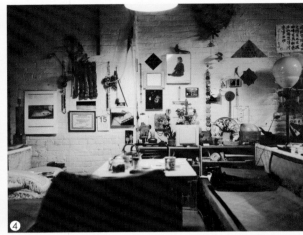

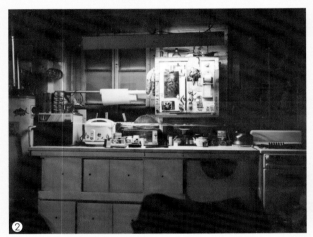

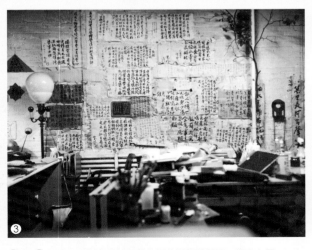

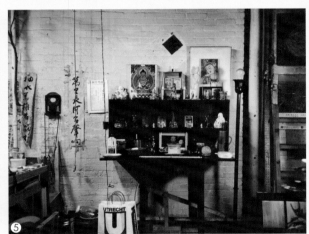

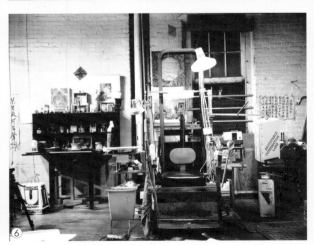

①～⑥夏陽用自製大底片相機拍攝的紐約蘇荷區工作室六景。

邸，一套套古董家具早就深深烙印在他腦海裡的緣故，夏陽掌握這個手藝駕輕就熟。不僅是家具，他也可以摸索機械電器，可以自製相機身套上的老鏡頭。紐約街邊撿來的廢棄物，在夏陽手中，不是翻舊成新、就是被改造成另一個小玩意兒。在紐約，他以炒菜鍋和木板自創一個手動洗衣架；又利用電風扇馬達製造自己專屬的升降梯畫架；其他人家不要的縫紉機、腳踏車等到他手上都可起死回生。所以夏陽得到一個渾名「達文東」，是朋友戲謔形容他是東方達文西（Leonardo da Vinci），又是藝術家，又有機械工程頭腦，富於創造力，機智而詼諧地賦予物品新的生命力。

　　認識吳爽熹之前，夏陽獨自一人生活，與朋友們互動的機會自然多些，彷彿又回到年輕時在

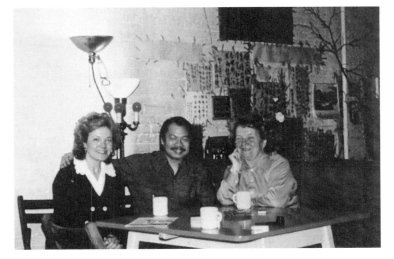

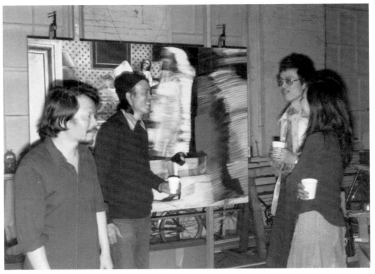

[上圖]
1970年代初期，夏陽與剛整修好的古董座椅合影。
[中圖]
1970年代，夏陽（中）與法籍乾媽瑪莉安娜‧安托（右1）和其女兒海倫在紐約畫室合影。
[下圖]
左起：夏陽、江賢二、韓湘寧、鍾才璇合影於夏陽的紐約畫室。

夏陽（左）與陳庭詩合影於紐
約畫室。

臺灣東方畫會的感覺。他起初興致勃勃參與，後來他和丁雄泉逐漸都感受到複雜異樣的流言充斥。夏陽不喜歡搞權術小圈圈，就淡出回到以藝術為本位的生活，鬱悶時寫些打油詩抒發：「窗外雨打無芭蕉，小鳥欲唱缺枝梢，飯罷閒坐全無事，忽放一屁醒臥貓。」寫的是單身夏陽與黑白花貓K.K.的獨居生活。

「如果沒有去紐約就不會去畫照相寫實。在法國受到表現主義藝術家培根、馬松（André Masson）影響，讓我原來的東西接上去，很自然地有了變化，有了毛毛人，到了美國非常當代，接觸到照相寫實。」夏陽感受到紐約的忙亂、水泥叢林的混亂疏離，畫出了機械之眼的世界觀，以及大都市裡無處落腳的游離感。他嘗試畫人在動、在行進間、移動、晃動不安……這種圖像與「毛毛人」比較接近，可以把晃動失焦的主題

夏陽的打油詩創作，講述在紐
約與花貓K.K.的獨居生活。

[右頁上圖]
夏陽，〈凱蒂〉，
1972，油彩、畫布，
182.5×241.5cm，
國立臺灣美術館典藏。

[右頁下圖]
夏陽，〈無題〉，1973，
油彩、畫布，152×184cm。

和照相寫實融合。紐約時期的毛毛人是為了追隨都會寫實潮流衍生變化而來的，與巴黎時期個人化劇場式描寫的出發點不同，可以比較兩者：巴黎毛毛人是純粹心象噴發式狂想，是延續從臺灣一直研究的線性變化，人和物是相對立的。而紐約毛毛人是整體環境動態，藝術不是孤立的，它被整個環境牽引，在無情冷酷大脈動中適應，不斷反饋到內在大傳統的自覺，從機械之眼中頑皮失序之掙脫，雖然兩者不同但從畫面形式上可以巧妙地連結，是意想不到的蛻變。夏陽轉型相當成功，自然而然他就成了紐約照相寫實的一員大將。

1971年夏陽搬遷至蘇荷區的工廠大統倉工作室，畫出第一張照相寫實的黑白繪畫〈凱蒂〉（P.83上圖），此作是當時他請朋友妻子凱蒂做模特兒在街上行走，表現瞬間定格動勢、毛毛的路人。這些是偏向黑白單色系列照相寫實的畫作。在經過數年的努力後，夏陽於1973年得以和紐約O. K. 哈里斯畫廊（O.K. Harris Gallery）合作成為其專屬代理畫家。稍後，夏陽開始以都市街景上行色匆匆的行人作為探討對象，整體環境場景自然，繽紛而豐富的色彩，觀賞〈人群之十一〉、〈玩具商人〉、〈小店〉這些畫作的共同特色是其刻劃的精緻建築體、工作中的人或人群，總是

夏陽，〈小店〉，1983，油彩、畫布，96.5×137cm。

處於晃動的狀態。在1980年代中期，夏陽更繪寫單人出入街景，猶如失焦的影像更加突出、鮮明，例如：〈穿牛仔褲的人〉、〈學生〉（P.88）及〈商人〉（P.89）等作品。

和O. K.哈里斯畫廊合作，變成他們的代理畫家，這樣的成就在海外華人藝術圈很受矚目，該畫廊在20世紀照相寫實高峰的年代，是引領風潮的強勢畫廊。〈辦公室裡的卡普先生──中國畫家最好的朋友〉，是繪寫在哈里斯畫廊的辦公室裡，夏陽使用自創的八分之一快門，拍攝O.K.哈里斯畫廊負責人艾文‧卡普（Ivan C. Karp）坐在辦公室的身影，桌面上的女性銅雕像，刻劃紋理細膩無比，宛如真實的雕塑像矗立其中；畫面背景也呈現

[左圖]
夏陽，〈穿牛仔褲的人〉，1985，
油彩、畫布，228×117cm，
國立臺灣美術館典藏。

[右頁圖]
夏陽，〈辦公室裡的卡普先生──
中國畫家最好的朋友〉，1988-1989，
油彩、畫布，157×122cm，
上海中華藝術宮典藏。

夏陽，〈學生〉，1988，
油彩、畫布，228.7×117cm，
臺北市立美術館典藏。

[右頁圖]
夏陽，〈商人〉，1988，
油彩、畫布，228×116cm。

極度寫實的狀態，晃動的艾文·卡普介於其間，形成強烈的視覺對比。此作是夏陽唯一室內照相寫實的作品，之後就進入另一階段創作時期。

　　夏陽的態度是「流行的潮流」可以跟，出來闖蕩本來就是要吸收新東西，但要從潮流趨勢中找到自己不一樣的特色，他自我評價在照相寫實中有自己完整的面貌，但沒有開創性的地位，一個藝術家達到這樣的自我完成和自覺，就已經很難得了。

　　照相寫實在1970、1980年代，是前衛藝術的主流，在商業上也獲得成功，但作畫時間很漫長，一筆一筆慢慢畫很耗體力與眼力，一個藝術家有時一年也畫不出來一張，跟打工比起來真的太辛苦、回饋太微薄。夏陽在紐約的二十四年，照相寫實也不過完成約四十張作品，似乎已到瓶頸，這時臺灣方面卻有新的機緣。

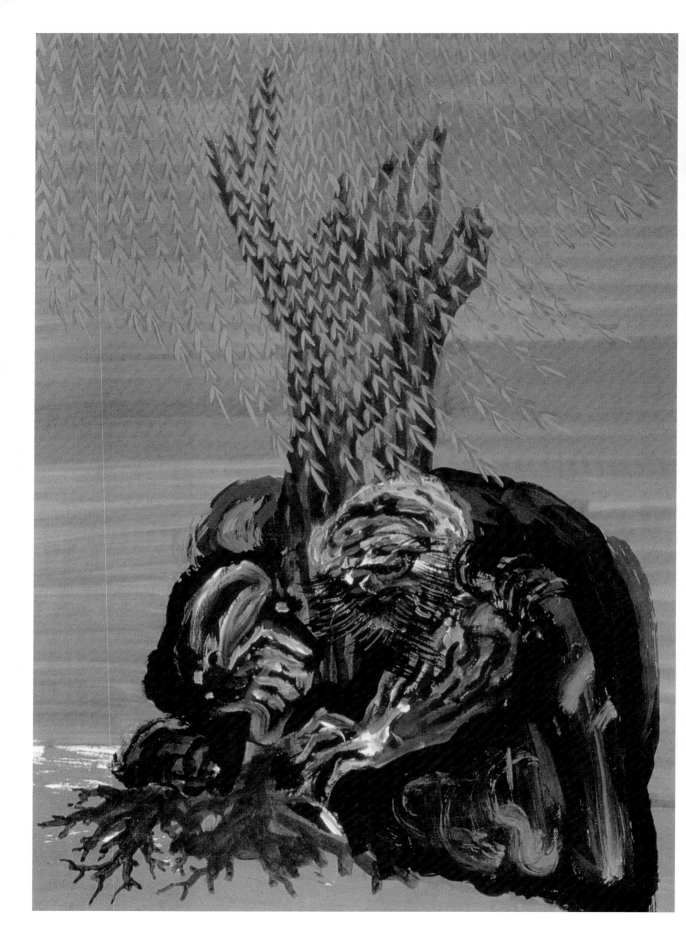

5.

遊子賦歸花樹山居・蓄積能量
盡情揮灑

旅居海外二十餘載，夏陽遇見吳爽熹後，情感才真正有了歸宿，此時臺灣的新象藝術中心和誠品畫廊也接二連三提出邀約，讓他在1992年正式決定返臺，再掀創作巔峰。

回臺生活充滿挑戰，幸虧有好友黎志文慷慨相助，才能全心投入創作，並享受家庭幸福。他在這十年間回歸將民間主題表達淋漓，深深挖掘中華歷史背景，用剪紙拼貼花鳥系列，更親手打造出金屬雕塑，往立體世界探索，讓藝壇驚艷於這位響馬頭子的無限創意能量！2000年，夏陽獲頒國家文藝獎後，奠定了他的成就與藝術地位。朋友們都覺得夏陽回臺灣變得愛笑、愛熱鬧，如同夏日暖陽，令朋友們分享著他游於藝的快樂。

[本頁圖]
1980年代，夏陽（左）與蕭勤合影於彰化。

[左頁圖]
夏陽，〈魯智深拔柳圖〉（局部），
1987，壓克力、紙，
173×107.6cm。

臺北才是故鄉‧友情支持深耕無限

紐約的生活自從有了吳爽熹作伴，夏陽情感的幸福歸屬才真正靠了港。夏陽畫畫秉持邊混邊玩耍的作息哲學，吳爽熹身體狀況較不好，也必須輕鬆過生活，讀讀書、做點小玩意工藝品，雖然窮，兩人從不為家庭生計發愁，從不拼命賺錢，也從不在物質上盲目追求。

婚後，某日吳爽熹出遠門，夏陽思念她，寫了首打油詩：「老婆不在心發慌，坐立不住窗外看，日呆風蠢全無味，傻瓜牽手最好玩。」傻瓜牽手，說的正是這對情深意濃、相知相惜的夫妻日常。生活逐漸安穩下來，心靈有了歸宿，夏陽也逐漸步向遊子歸鄉的歷程。

當時臺北經濟文化正蓬勃發展，新象藝術中心成立，致力推展國際藝術活動，資助海外華人藝術家辦展。同時誠品書店創辦人吳清友籌備成立畫廊，整個臺灣充滿了蓄勢待發的能量，吳清友請藝術家黎志文和陳世明等人當顧問，黎志文建議邀請夏陽，於是誠品畫廊在成立之初，即邀請夏陽做個展。夏陽離臺二十多年之後，先在1980年應新象藝術中心邀請首次回到臺北，在版畫家畫廊辦了個展；又在1989年應誠品之邀，展開一連串藝術盛事。

「我人生最重要的階段都是在臺灣度過」夏陽說。南京雖是祖籍故鄉，然而夏

[上圖] 夏陽，〈跳蚤市場〉（或〈舊貨攤〉），1979-1980，油彩、畫布，112×168cm。

[下圖] 夏陽，〈散步〉，1983，油彩、畫布，尺寸未詳。

祖湘之所以成為藝術家夏陽，臺灣是他整個藝術人格養成與創作心智成熟的地方，魂牽夢縈的臺灣有珍貴的李仲生師生緣。雖然南京有骨肉至親，但臺灣有比至親還親的東方畫會情義好友和恩重如山、一路以來相助的神奇貴人！什麼樣的恩情比血濃？就在這離故鄉十萬八千里的小島上，戰火傾覆的因緣，卻成就東方畫會八條好漢和恩師李仲生一段奇遇，也任重道遠地扯開中國現代繪畫19到20世紀以來第一面飛揚的大旗。

夏陽去國多年，遊子返鄉，驚異地看著臺北這熟悉又陌生的城市，所有感受突然層層浮現。1980年新象邀請他回臺時特地到了彰化，探望多病衰老的恩師李仲生，夏陽闖蕩世界一大圈回到李仲生面前，見到老師既安慰又不勝感慨。1984年，李仲生因癌症病逝於臺中，一代宗師就此結束苦難，精彩一生讓人無限追憶。

夏陽於1989年在誠品畫廊的展覽期間，特別邀請在義大利米蘭的蕭勤回來，兩位東方畫會畫家展開藝術座談，在藝術界引起相當大的迴

1990年，夏陽（後排左4）與畫友們前往李仲生墳前憑弔先師。

夏陽，〈選舉〉，1989，
油彩、畫布，230×120cm。

夏陽，〈都市之鳥之八〉，
1989，油彩、畫布，
101.6×116cm。

[右頁圖]
夏陽，〈太子爺〉，
1990，壓克力、畫布，
183×112cm。

響。夏陽的照相寫實「單人」系列、「都市之鳥」系列就在此時誕生，他以線條為主的手法表現「花」和「鳥」，敍寫〈日本國的武士〉(P.14)與〈日本國醫生〉(P.15) 以抗議日本侵華南京大屠殺。1990年夏陽的創作大量迸發，非常豐富，諸如〈太子爺〉、〈趙元帥〉(P.98)、〈魁星〉(P.99左上圖)、〈雷公與電母〉(P.99右上圖)、〈濟公〉(P.101)、〈關公〉(P.100)、〈鐵拐仙〉……，夏陽回溯他最喜愛的巴黎時期「空間劇場」畫面形式的畫法，好像神話舞臺一樣，呈現更成熟的毛毛人語彙。

這段時期，夏陽往返臺灣、紐約較頻繁，似乎在出國多年之後，回臺的釋放刺激了內心底層更精彩的創作欲，所有蓄積的能量都燦爛綻開，好作品大量產生。毛毛人聖像又詼諧又莊嚴，顯示夏陽深受道家文化影響，他彷彿跟母體文化又掛上鉤而牽引出一幕幕精彩。1991年

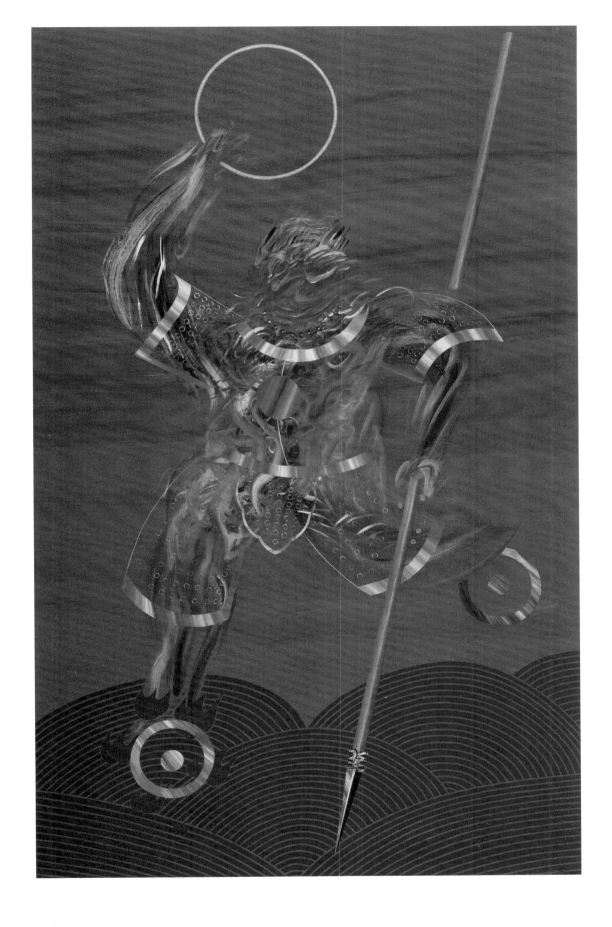

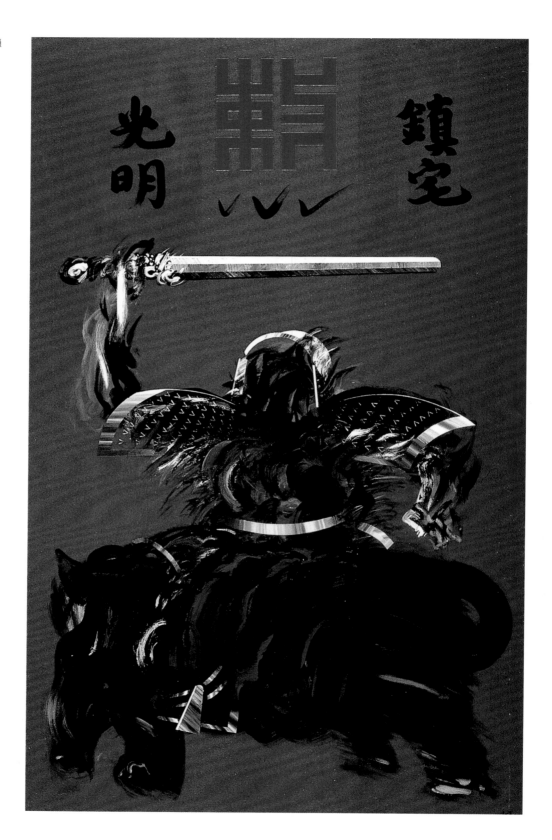

夏陽，〈趙元帥（趙
公明）〉，1990，
壓克力、畫布，
183×112cm。

夏陽，〈魁星〉，
1990，壓克力、畫布，
198×163cm。

夏陽，〈雷公與電母〉，
1990，壓克力、畫布，
198×163cm。

夏陽，〈幼發拉底河的敗
退〉，1991，壓克力、畫布，
163×203cm。

夏陽，〈關公〉，1990，油彩、畫布，186×160cm。

[右頁圖] 夏陽，〈濟公〉，1990，壓克力、畫布，183×112cm。

夏陽，〈門神（左）〉，
1990-1991，油彩、畫布，
305×167cm。

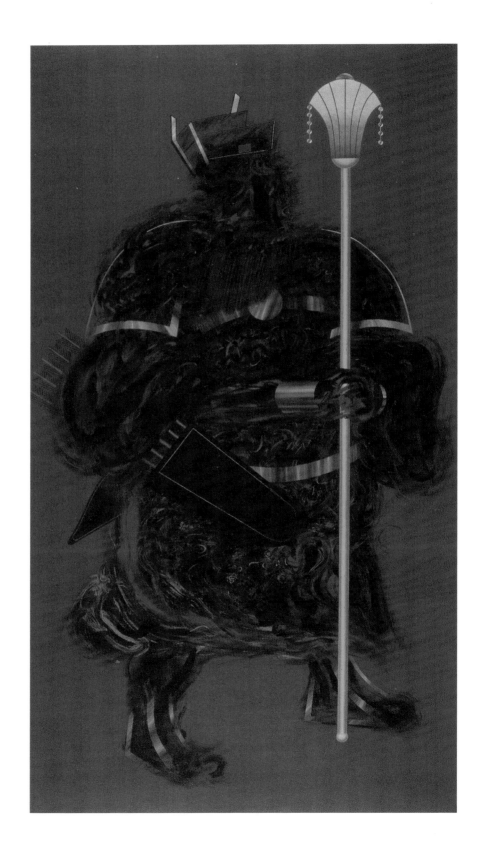

夏陽在紐約倉庫畫
室完成兩張精彩大
畫〈門神〉；另一張
更精彩有趣的〈吃包
子〉（P.24上圖）是向他
敬愛的梵谷致意，梵
谷畫〈食薯者〉（P.24
下圖）描寫窮困家庭
圍坐吃粗糙馬鈴薯充
飢，夏陽不改詼諧逗
趣性格，讓毛毛人家
庭圍坐搶吃包子、倒
茶……，飢腸轆轆爭
食的畫面鮮活有趣。
畫家從社會底層接地
氣的角度描繪，也呼
應西方畫家重繪前
輩畫家題材的後現代
手法，同時也是他
的「西洋名畫」系列
代表作之一（P.108）。

當時臺灣藝術界
已進步成熟到可以接
納各種藝術形式，收
藏家也參與形成生態
鏈中的一環。而夏陽
精彩表現愈加引起矚
目，誠品畫廊邀請他

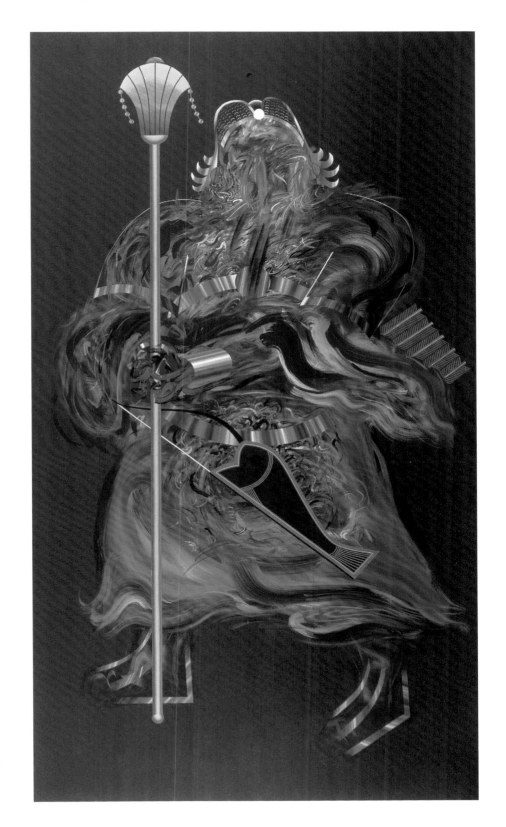

▌夏陽所繪的〈中華史〉十六幅 ▐

夏陽，〈中華史〉，1991，墨、紙本冊頁，總長48×2112cm。

夏陽書寫〈中華史〉是宏觀的中華圖像概略縮影，他以水墨繪寫開創歷代的先鋒軌跡，從盤古開天到現代，鮮活的線形毛毛語彙貫穿整體群像，勾勒出每個朝代的重要紀事。此作完成於1991年，每幅尺寸不一，整本總長約為21公尺。

〈中華史〉封面圖

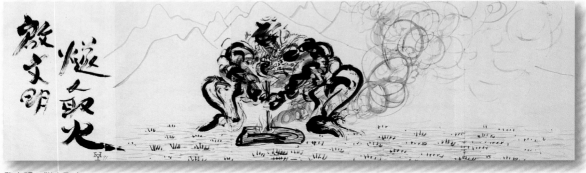

開天地，盤古始力

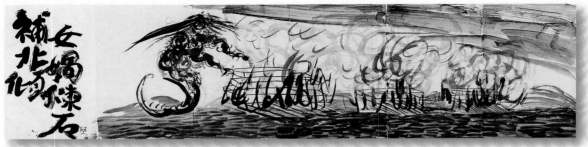

補北傾，女媧煉石

啟文明，燧人取火

立人倫，有巢構木

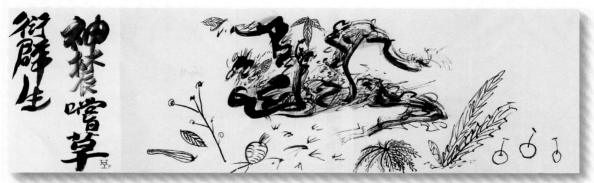

衍群生，神農嚐草

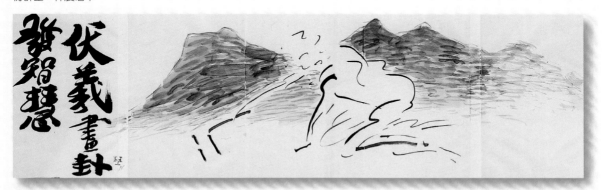

發智慧，伏羲畫卦

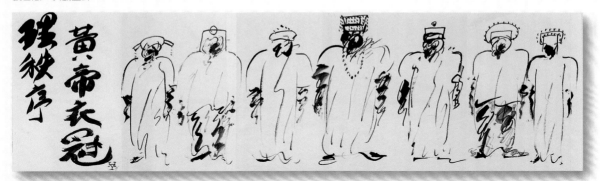

理秩序，黃帝衣冠

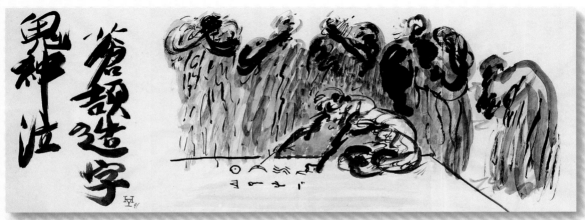

鬼神泣，蒼（倉）頡造字

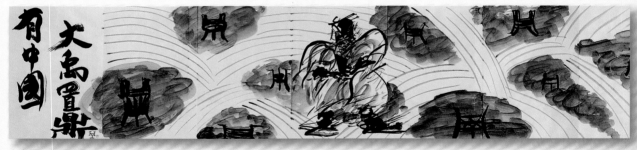

有中國，大禹置鼎

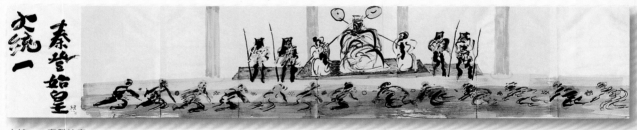

窮天道，老子猶龍

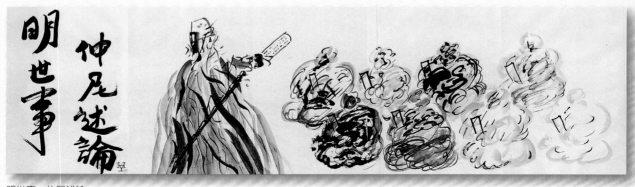

明世事，仲尼述論

大統一，秦登始皇

廣疆域，漢唐用兵

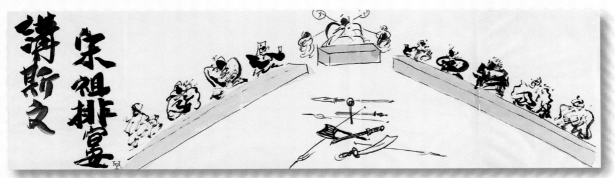

講斯文，宋祖排宴

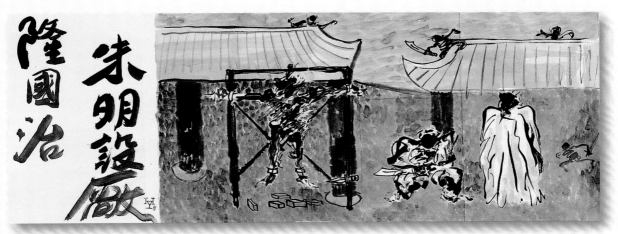

隆國治，朱明設廠

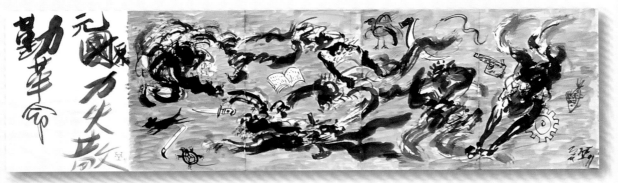

勤革命，元力失散（現代）

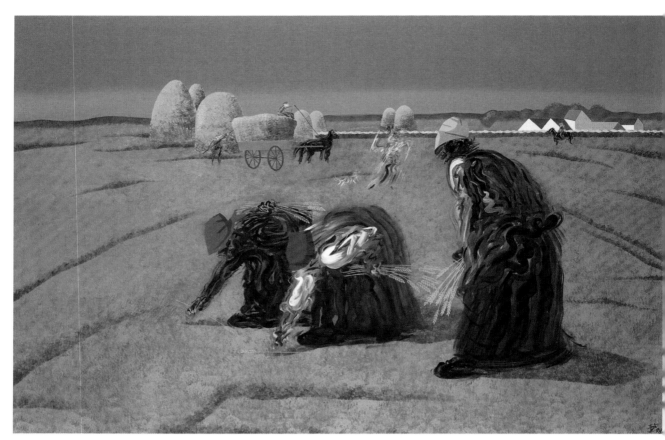

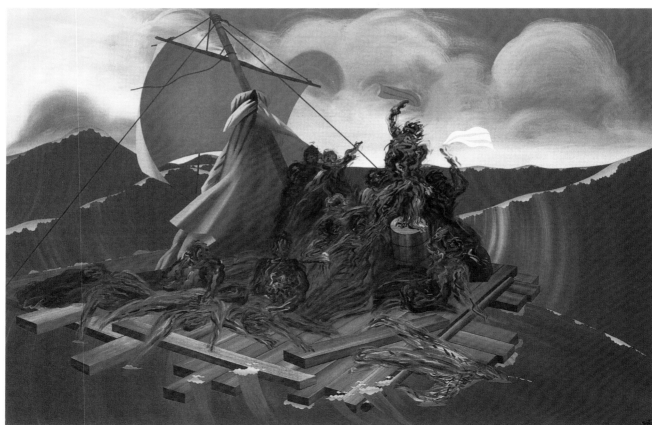

合作成為專屬畫家。夏陽、吳爽熹夫婦於是決定收拾行囊，於1992年結束紐約的生活，遷臺定居。這位馳騁海外二十餘年的響馬頭子，已非昔日懵懂熱血的東方少年，他帶著妻子與豐厚的歷練回到孕育藝術夢想的寶島。

［左頁上圖］
夏陽，〈拾穗〉，1997，
壓克力、畫布，
130×194cm。

［左頁下圖］
夏陽，〈美杜沙之筏〉，
1997，壓克力、畫布，
130×194cm。

朋友之愛‧撐住創作藝術的大能量

夏陽回臺必須解決居住和畫室問題，他雖然賣畫有收入，誠品每個月提供他經費，但是租房子仍然是一筆耗資。夏陽不但需要住處，更需要空間作畫，他自己設定房租最多額度是兩萬元。畫家黎志文在關渡國立臺北藝術大學任教，為他在北投宜山路的一棟樓中樓找了一間房子，宜山路在風景優美的山區溫泉區，租金比臺北便宜，地方夠用，可是房租三萬五千元，實在付不起。多虧黎志文慷慨贊助他每個月一萬五千元，一時間解決了大問題。

多年來，夏陽也一直稱黎志文是他的恩人，黎志文卻瀟灑推辭認為沒什麼！他倆之前並不相熟，黎志文純粹是拔刀相助。夏陽不能白受

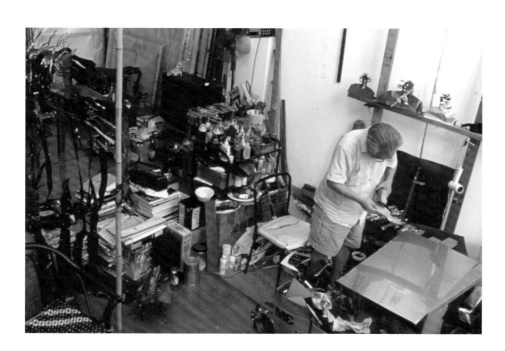

2000年，夏陽留影於北投宜山路工作室。圖片來源：何政廣攝影提供。

[右頁圖]
夏陽，〈晨妝〉，1991，
壓克力、畫布，
183×112cm。

幫助，感念關鍵時刻朋友仗義相助，他每個月提供一張小畫或素描致贈黎志文作為相抵。夏陽認為金錢上或許可以相抵，情義價值是無法償還的，黎志文也珍惜這些作品，作為自己的收藏。

在北投宜山路的透天厝有三層樓，樓中樓明亮寬敞，有5、6公尺高的大片落地窗，窗外種了滿山花樹，蒼翠繽紛、鳥語花香，是適合作畫和生活的理想居處。夏陽和吳爽熹分據二、三樓，兩人各自有獨立空間，夏陽畫畫、寫打油詩；吳爽熹看書禮佛，夏陽漂泊一生，從沒有住過這麼好的房子。他回憶那時生活的點滴，在臺灣的十年是夏陽有生以來最恬靜溫暖、快活的時光。老朋友都覺得夏陽回臺灣後變了，變得愛笑、愛熱鬧，話也多了起來。夏陽就是他的名字：夏天的溫暖陽光。

夏陽在北投的創作階段豐富而精彩，風格有轉變，揮灑更大氣磅礴。他的人生過程心酸，苦果一路強吞，堅持在藝術這條路從不放棄，直到六十一歲回到臺北才真正嘗到人生幸福感。夏陽人好敦厚，朋友都愛他，誰都想接近他、擁抱他，常常有藝壇活動邀他聚餐；晚輩年輕藝術家崇拜他，不論誰都樂於分享他的幽默風趣，爭看他的精彩新作，

2002年後，夏陽與吳爽熹移居上海，雕刻家黎志文（中）曾前往拜訪。

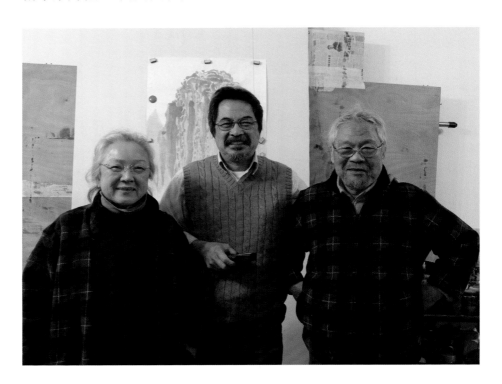

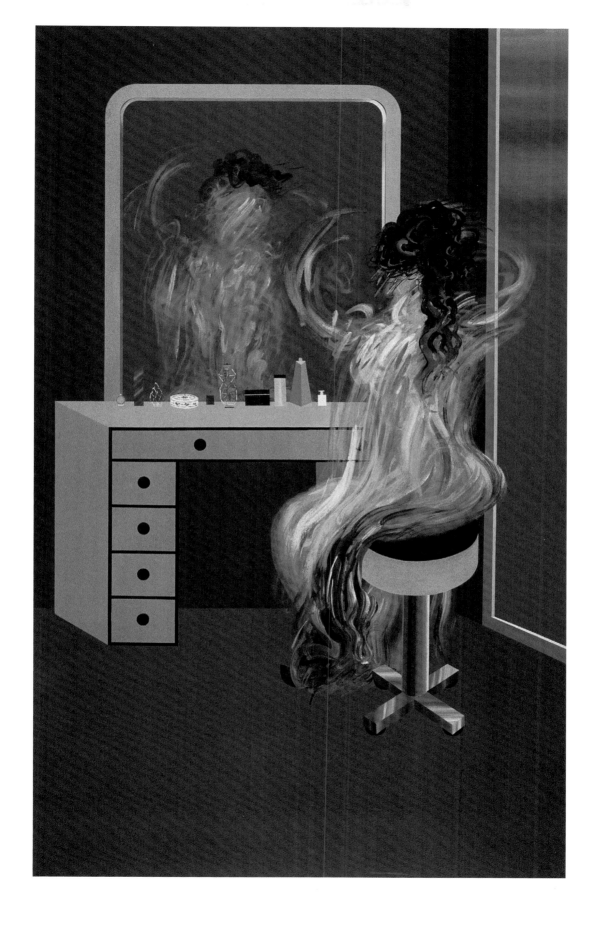

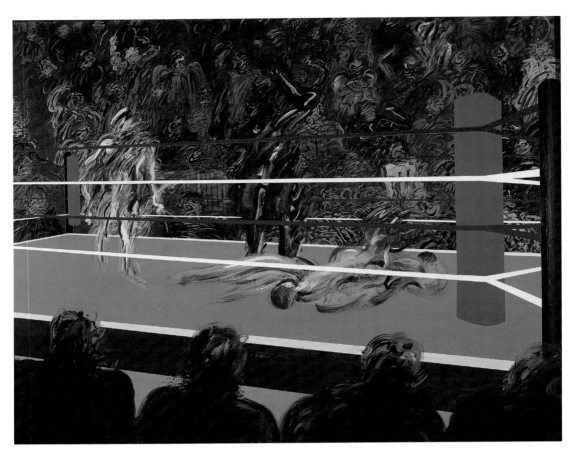

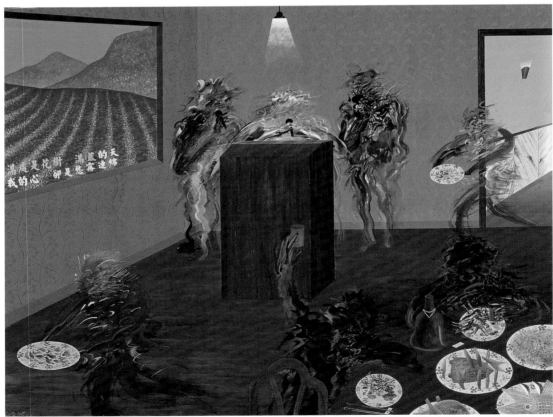

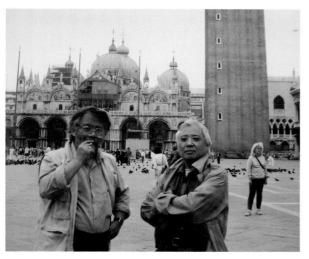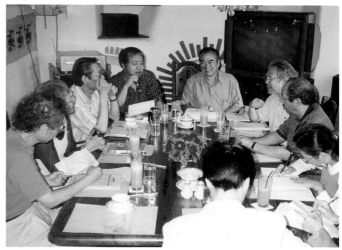

[左圖]
夏陽（左）與霍剛合影於威尼斯聖馬可廣場。

[右圖]
1996年，左起：朱為白、未詳、陳道明、李錫奇、蕭勤、夏陽、吳昊等合影於藝術家雜誌社主辦的「東方畫會」畫家座談。圖片來源：藝術家出版社提供。

聽他講他的傳奇故事。這段時期夏陽最快樂的生活方式是恣意創作、玩耍，然後沿著滿山花樹小路牽著爽熹的手，買買菜、逛逛山；有時倆人手挽著手下山搭捷運到臺北市中心，朋友請吃飯聊天、媒體採訪、參加畫展活動……。臺灣當時經濟好，社會穩定，畫作被收藏的狀況也很理想。其中臺北市立美術館典藏了一批夏陽作品，這樣的經費是夏陽一生從未有過的豐厚。他感慨地說：「一輩子都是經濟極為危機，永遠不知道下個月房租伙食費在哪裡」，夏陽笑稱自己是「智障」，怎麼都不知道害怕？

繪畫延伸鐵雕・蛻變再攀創意高峰

　　夏陽居住北投時期一共十年，平靜中新的契機漸漸萌生。有一天他的吹風機壞了，夏陽一向是自己修理小家電，他就是有機械方面的小才華，可是這次吹風機是澈底壞了。他把吹風機拆開，一個造型特殊的小鐵片掉下來，夏陽一時興起，把鐵片扭轉做成一件立體的小人，再把銅絲纏扭一下繞成頭髮，自己越看越有趣，就跑到對門找黎志文給他瞧瞧，黎志文也覺得大有可為，馬上提供一些鐵片、銅片、大剪鐵鉗之類工具給夏陽。

[左頁上圖]
夏陽，〈拳擊〉，1991，
壓克力、畫布，163×203cm。

[左頁下圖]
夏陽，〈K.T.V.〉，1993，
壓克力、畫布，116×228cm。

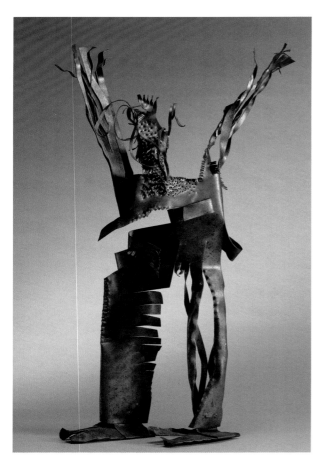

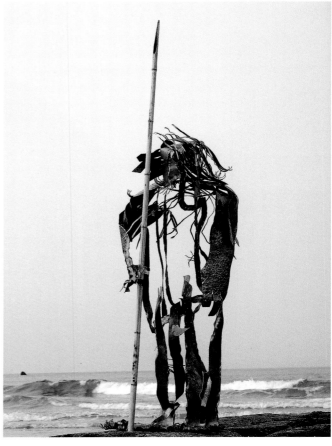

[左圖]
夏陽，〈舉雙手的人〉，
1999，銅，60×27×13cm。

[右圖]
夏陽，〈戚家軍〉，2000，
銅、竹竿，247×80×25cm。

[右頁上圖]
夏陽，〈若禽〉，2007，
黃銅片，290×220×155cm，
臺北市立美術館典藏。

[右頁下圖]
夏陽，〈牛〉，2010，
黃銅片，320×150×120cm。

　　黎志文是雕刻家，材料技法對他而言是經驗太豐富，他傳授夏陽一些基本技法，包括金屬裁剪、彎曲、敲打，扭轉，卯釘連接……。夏陽以一個六十多歲體能和一雙巧手，一玩下去就一發不可收拾，創作出一批以毛毛人為主的鐵雕立體作品，於是在誠品開了雕塑展覽，藝壇大為驚豔！老友韓湘寧說：「想不到你回臺灣十年，還搞得出這麼有意思的東西，真是太厲害！」

　　夏陽不安於繪畫平面其來有自，多年來他做古董家具、修古董瓷器、自製相機鏡頭、自創電動升降機畫畫工作檯……對於手作敏感度和材料的駕馭能力，早就累積豐富經驗，獲得黎志文指點後技巧更成熟了，於是創意大爆發，先是做小件鐵雕，後來愈做愈大。夏陽說，創作就是在玩，完全沒有盛名之累，成敗他完全不在乎，他敢連續兩屆拿自己的鐵雕立體作品去參加橘園城市雕塑比賽競獎，「我還不是跟別人一樣被刷下來！就是落選了嘛！」完全沒有「偶像」包袱，這種境界不是一般已成名大藝術家可以看得開的吧？

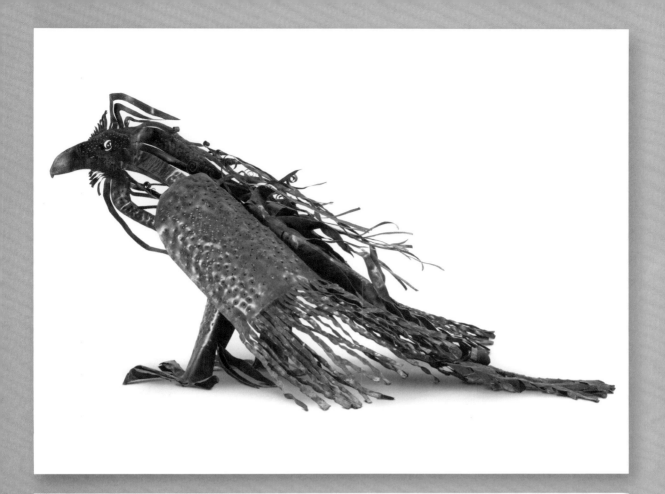

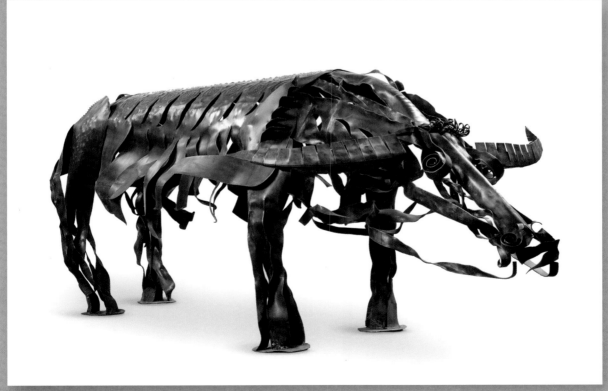

大師氣場・獲獎肯定享譽藝壇

　　2000年，夏陽在藝術上的貢獻和成就，由國立臺灣美術館館長薛保瑕提名，獲得了國家文化藝術基金會第4屆國家文藝獎美術類獎項，並於誠品畫廊再度舉辦個展。其實，前一屆藝術史家李明明就提名過夏陽，但當時被夏陽謙辭了。

　　從1957年參加東方畫展，揭竿現代藝術大旗，到2000年獲肯定，享譽藝壇成為大師，半個世紀的努力在老頑童身上看得到歲月，卻看不到滄桑。頒獎典禮上頒獎人是夏陽高齡九十歲的三叔——文學前輩何凡。夏陽無限感激，何凡致詞：「無論如何，不能改變的事實是，我是他叔叔，他是我的姪子！」一語道盡對這位姪子的厚愛與引以為榮。

　　夏陽永遠充滿好奇心，對平凡事物也充滿玩興，一次一次玩出新東

1999年夏陽（後排左4）與親友們合影於臺北。前排右一為吳爽熹，後排左五為林海音。

2000年，夏陽（右2）參加國家文藝獎頒獎典禮時留影。

西，年屆七十時創作力攀向高峰！在臺灣的第一段十餘年生涯，是十八歲到三十二歲之間，遇見李仲生和東方畫會好友扭轉了夏陽的命運變成畫家；在臺灣的第二段十年生涯是六十一歲到七十一歲，開始鐵雕又獲得大獎，並累積了買房子的第一桶金，夏陽真的蛻變成全方位畫家和雕塑家。

夏陽說在紐約後期非常想回臺灣，但經費不足。他不是去移民美國的，不想成為美國人。年輕時有貴人支持他去西方看世界；六十一歲又幸虧有貴人支持他回臺灣。得獎當時回首一路走來無限感恩一切緣分，「幫我忙的人太多了，我只有『感謝大家』四個字的感想。」他坦言，藝術是一種感受，每個人不分學問多寡都能夠欣賞；繪畫則是一件很自然的事情，把自己浸泡進去，持續地進行就對了！夏陽得獎是眾望所歸，藝術成就和影響帶給後輩許多激勵。

6.

從心所欲續航創作・圓一個美麗東方真心

在臺灣溫暖的生活又遇上了經濟瓶頸，不得已夏陽只能再次出走，選擇移居大陸，以便於和臺灣維持聯繫，這也使得他成為八大響馬中唯一離鄉背井又重返故土的藝術家。來到上海，夏陽買了人生中的第一個家，認識許多熱心的朋友，與視平線畫廊合作展出。他在自己的異想世界中與藝術對話，散發大隱隱於市的泰然氣息。移居不久，長年受心肌梗塞之苦的愛妻早他離開人世，夏陽堅毅地用藝術活化生命，走過喪妻之痛；用純樸率真感染身邊求教於他的後生晚輩，「觀、遊、趣」象徵著夏陽的創作脈絡。如今年屆耄耋，他仍是當年那個在夏家花園愛畫畫的頑童，是東方畫會裡背負使命感的青年，熱愛創作，努力活化骨子裡的深層特質，並期待以東方之美的語彙與世界對話。

[本頁圖]
夏陽與吳爽熹合影於上海西郊賓館。圖片來源：吳從容攝影提供。

[左頁圖]
夏陽，〈山水五號〉（局部），2018，壓克力、畫布，408×240cm。

[右頁上圖]
2005年，夏陽、吳爽熹夫婦出席上海視平線畫廊「歸來的星光——夏陽個展」開幕。

[右頁中圖]
2008年，夏陽（右）與殷雄合影於上海視平線畫廊。

[右頁下圖]
2008年，夏陽（左）與孫良合影於上海。

海上浮生尋蠟梅・黃浦江畔獲知音

北投十年前期由誠品畫廊提供經費，漸漸地合作方式有了些變化，雖然黎志文協助了幾年，但不是長久之計。1994年，臺北市立美術館為夏陽開了第一次大型回顧展，這個回顧展對夏陽非常重要，他回想起來心存感激，因為北美館典藏了他一批作品，讓他得到人生中第一次大筆收入，夏陽戲稱為「六十三歲第一桶金」。然而，他又自問：「北投的工作室不知能租多久？」此時內心有焦慮，是否又必須出走了？他感嘆一生在漂泊不穩定的環境中工作奮鬥，就算有一桶金，北投工作室的消耗可能也撐不下去，但接下來要去哪裡呢？臺北居大不易，租金昂貴，畫廊經營路線又在轉向中。

忖度之間，夏陽陸續於1997年後在上海做了幾場展覽，也有聯展巡迴大陸各城市。在大陸走了一圈，他思考那時大陸物價低，可以負擔，他僅有的積蓄可以撐久一點。於是，夏陽到廣西、南京四處找房，後來決定在上海近郊找個小房子吧！若能在上海生活創作，還可以常往返臺灣與大陸各地展出，這是可以長久撐下去支持他畫畫的方式，他就決定在上海找據點了。

[左圖]
1994年，夏陽於臺北市立美術館「夏陽創作四十年回顧展」開幕時致詞。

[右圖]
1994年，夏陽（左）與韓湘寧合影於「夏陽創作四十年回顧展」開幕。

剛開始落腳異地，所幸在上海認識的畫家好友非常幫忙。上海油畫雕塑院教授殷雄建議買閔行區的預售屋，夏陽一生從未買過房子，對於購屋完全不懂，只求有個棲身之處長久扎根不再漂泊，於是看到殷雄介紹的頂樓房子便宜，又挑高4公尺，很適合畫畫，直覺就決定買了。

當時夏陽只想自力更生，維持生活好養老創作，人說七十而從心所欲不踰矩。但高齡移居上海是需要勇氣的，夏陽回憶當時無法考慮太多，只曉得創作就要「空間」，他想著到上海可打持久戰，萬一撐不下去大不了就回臺灣吧！吳爽熹雖不同意也只好跟去。

沒想到，後來在上海能遇到傾力相助的朋友。夏陽說他一生坎坷，但關鍵時刻都有貴人相助，事事艱難卻總能逢凶化吉。殷雄介紹的房子還真的買對了！日後上海進步與擴展神速，閔行區很快就建好地鐵，城市規劃與生活機能都便利，非常適合居住工作，大上海擴展後，此處也不再是郊區了。

移居上海前，好友郭振昌交代夏陽去上海一定要找孫良。在夏陽初到上海人生地不熟時，多虧畫家好友

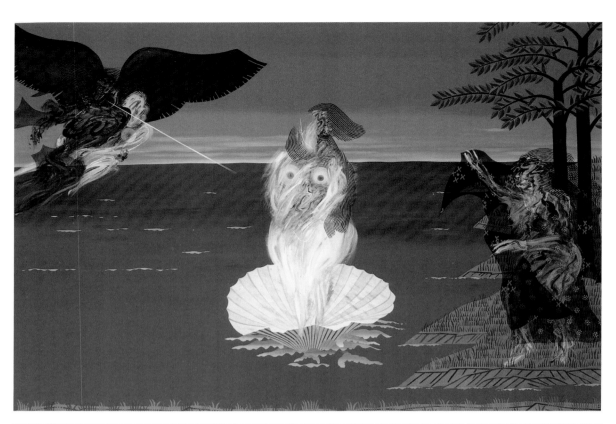

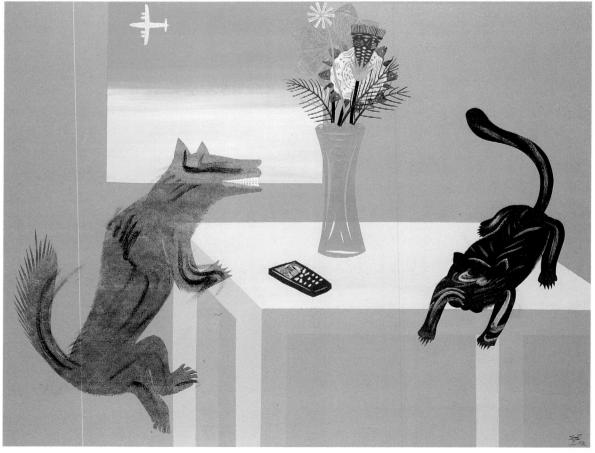

孫良義氣相挺，他認為必須在公開場合正式把夏陽介紹給上海藝壇眾人認識，於是在2003年於自己徐匯區老上海百年風華小樓工作室辦了一場特殊的「夏陽展」，發帖邀請藝文各界光臨，整面牆上只掛了一張夏陽的〈維納斯的誕生〉，周圍磚臺座上擺了五個夏陽鐵雕毛毛人作品，燈光從下方往上投射，整個工作室光影繽紛著毛毛線條，晃影朦朦氣氛好極了！一場極具特色、與眾不同的個展，閃亮了眾人的眼睛。於是上海人認識了夏陽，出乎意料地引來矚目和討論，這個展吸引畫廊和美術館紛紛找上夏陽，讓他漸漸活躍在上海畫壇。

　　夏陽從巴黎毛毛人、紐約超寫實繪畫，到剪紙與拼貼時期，他的毛毛線條一直存在著。孫良指出，畫家普遍容易受影響，但夏陽卻能一以貫之，到八十幾歲都持續發展，沒有停下來，甚至創造出銅雕、鐵雕，實在不容易啊！更可貴的是，孫良認為夏陽不曾丟掉內在深植的東方文化，他將浸潤在西方的歲月，喚醒了骨子裡文化的基因。

　　經由殷雄和孫良兩位藝術家幫忙，七十歲的夏陽在上海很快生活穩定和受到矚目。大陸畫家最早知道的夏陽，是他早年在紐約創作照相寫實繪畫的經歷；1970年代也藉由《藝術家》雜誌和《雄獅美術》的報導

1980年，夏陽於《藝術家》雜誌社留影。

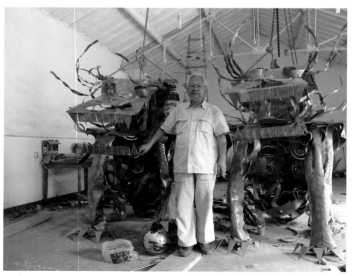

認識了李仲生和東方畫會的傳奇故事，這些事情早就在大陸藝術家之間傳頌。所以夏陽到上海之後，慕名崇拜的同輩、晚輩、藝評家們很快就深深認同肯定了。夏陽始料未及，白髮七十暮年，不得已移居上海之舉，原來不是自我放逐，而是圓一個更大的緣分，是獲得更廣大知音的一跨步。

2002年移居上海那年，夏陽遇見來自江西的聲樂家吳從容，此時吳從容正質疑於西方聲樂和自身文化發展的衝突反思中，而決定放棄聲樂，轉向繪畫藝術的經營。他來到上海開了「視平線畫廊」，這是大陸畫廊人第一代的開始。吳從容起初認識的夏陽也是「美國紐約回來的畫家」，幫夏陽辦過幾次展覽後，他體認到夏陽繪畫的歷程，其實就是他自身文化反思矛盾中最好的解答，以及學習挖掘寶庫。他認為夏陽是人品最真誠、作品最好的藝術家，於是大著膽子向夏陽提出邀請長期合作，夏陽沒想太多，憑直覺一口就答應了。

雙方沒有具體合約，憑的就是一股信任。合作了好幾年，在2015年吳從容正式行禮跪拜夏陽為老師。其實他一直以來都是以事師之禮幫老師辦畫展和經營繪畫，之後夏陽又收了徒弟

品弎（程曉強），幫助他製作鐵雕和陶塑等立體作品。吳從容和程曉強跟著夏陽學習藝術觀念、文化觀察思考。半世紀前夏陽跟著恩師李仲生學習，影響自己的人生，半世紀後他把觀看文化藝術的理念，傳給願意跟隨他的年輕人，不僅是徒弟，只要願意接近他的人都體會得到美感的分享。

夏陽，〈九河獸〉，2016，
陶、銅，130×160×195cm。

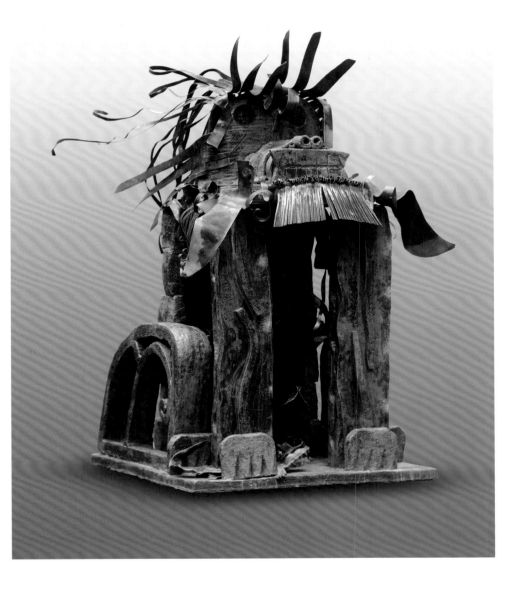

吳從容與夏陽的緣分，
二十年來逐漸從商業合作夥
伴成為互相照顧的家人，尤
其在吳爽熹過世後，他和曉
強與其他徒弟，如定居在新
加坡的呂翎筠（Michelle）等
人，更不時拜訪夏陽，於年
節聚餐問候、一起去西郊賓
館吃早餐……，他們談生活
也談藝術。對徒弟們來說，
夏陽不只領他們觀看藝術，
更是思想上的導師，是真正
的審美教育家。

多年相處下來，吳從容
形容夏陽延續了民國時代的
修養，他說：「老師給的是
精神層面上的東西，而不灌
輸符號或是語言。」他認為
夏陽延續了李仲生對待東方

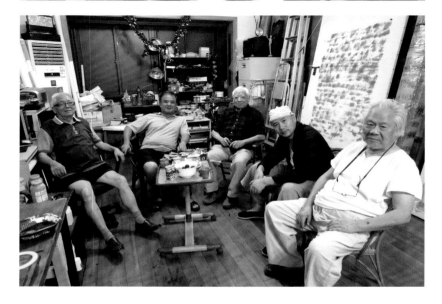

[上圖]
2018年，夏陽（左6）於北美館「夏陽
——觀·遊·趣」開幕式現場和弟子吳從
容（左3）、蔡濤（左5）、呂翎筠（右
3）、藝術家朱嘉樺（右1）合影。
[中圖]
左起：夏陽、蕭勤友人、蕭勤、霍剛合影
於夏陽上海閔行區的家。
[下圖]
右起：夏陽、吳從容、霍剛、藏家陳明
仁、霍學達合影於夏陽上海自宅。

畫會成員們的自由風格，給人一種自然、放任的狀態。這樣一來，反而擴大了學生從自身語言挖掘、創建獨立觀點的可能性。

　　上海十里洋場是最現實的商業世界，夏陽用天真不計較的隨興，吸引了和他同磁場的理想知音，無論是北投礦溪，還是黃浦江畔，夏陽都有愛他的同儕、晚輩，受他獨一無二的純樸率性趣味所啟發。

[左圖]
夏陽，〈老虎〉，2002，壓克力、剪貼、畫布，194×97cm。

[右圖]
夏陽，〈鷹襲〉，2002，壓克力、剪貼、畫布，194×97cm。

痛失爽熹愛妻．堅毅不屈人生

在各路好友還有美好緣分牽引下，夏陽適應了在上海的生活，駛向另一段創作巔峰。然而人生聚散有時，夫妻的情緣終究不敵病痛，人生的離別總是孤獨的開始。

夏陽在紐約打拼的日子，遇到了摯愛吳爽熹。爽熹長年唸書作學問，獲得博士學位。嬌弱單純的富家女，嫁給夏陽後也過起了藝術家生活，經濟沒保障但日子充滿樂趣，直至回到臺灣方才安穩，卻又必須隨丈夫遷徙到陌生的大上海。她長年研究宗教、哲學，身體始終羸弱多病，在臺灣就發過心臟病，必須長期服藥。去到上海後心肌梗塞發作，又裝了支架。夏陽費心照顧，常常陪著太太看病、拿藥，每天要幫太太按摩，剛開始半小時，後來每天要按摩一小時以上才略略好一點。爽熹在上海心肌梗塞前後發作過好幾次，情況都很危急，不得已陸續裝了七個支架，年紀愈大，身體也愈來愈衰弱。

除了照顧愛妻，夏陽同時努力創作著。他一直想多方面嘗試媒材，

夏陽與吳爽熹在上海自宅合影。

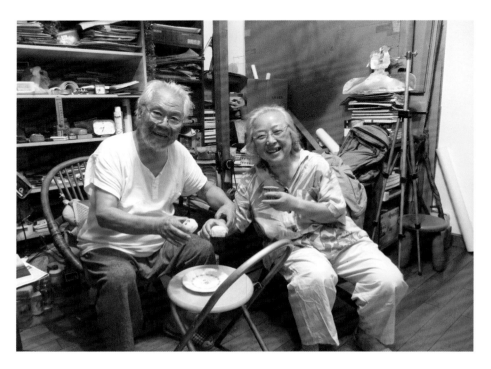

[上左圖] 夏陽，〈獅子啣劍之三〉，1993，壓克力、畫布，153×153cm。
[上右圖] 夏陽，〈獅子啣劍之六〉，1993，壓克力、畫布，140×140cm。

[下左圖] 夏陽，〈獅子啣劍之八〉，1994，壓克力、畫布，153×153cm。
[下右圖] 夏陽，〈獅子啣劍之十〉，1995，壓克力、畫布，170×170cm。

在北投時期幻想過石材、木材、翻銅……，都覺得不可能、不合適。即使碰到黎志文，迸發出鐵片雕而大獲成功，但心裡還是不滿足。到上海後，還想嘗試燒製陶土，帶著徒弟程曉強在景德鎮築了一個私人窯，常沒日沒夜在零下的天氣中連續工作。每次去景德鎮工作都要滯留好多天，夏陽最放心不下上海家中的爽熹，最大的牽掛就是怕她一個人在家發病。

　　無奈，再怎麼擔心都躲不過上天安排。一天，夏陽在家沒有外出，吳爽熹睡覺醒來，她醒來起身太快，馬上劇烈不舒服，胸痛、呼吸困難、血壓下降，這樣的場景發生過好多次，可是這次好像更嚴重。夏陽急了馬上叫救護車，可是也來不及了，愛妻就在夏陽懷中剎那間離開人世，也解脫了長久折磨的病痛。

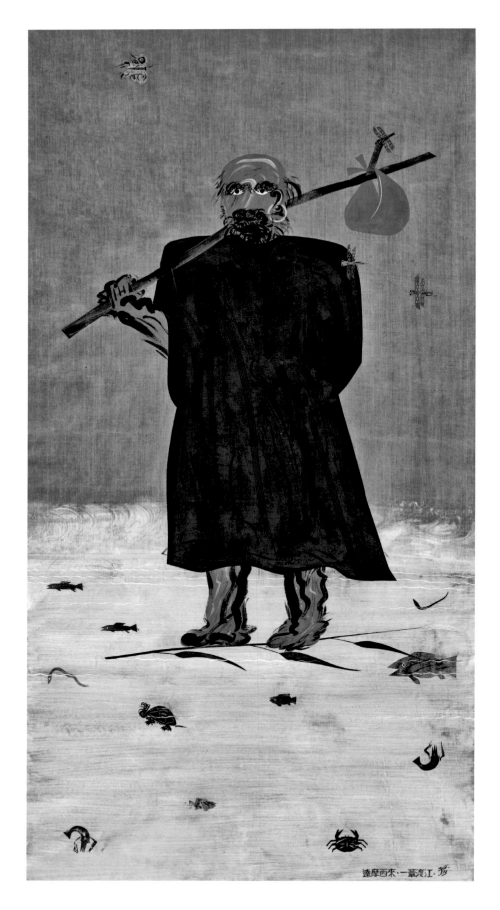

夏陽，〈達摩西來，一葦渡
江〉，2013，壓克力、剪
貼、畫布，275×140cm。

達摩西來‧一葦渡江‧夏陽

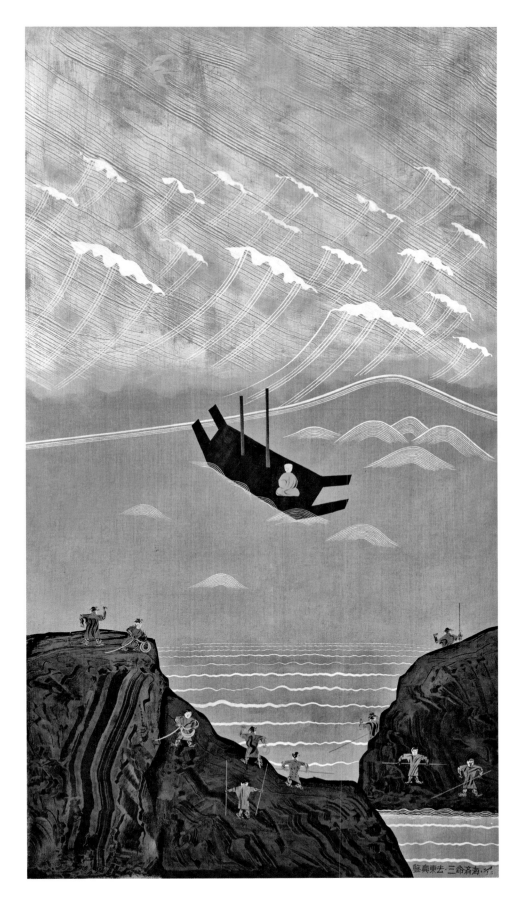

夏陽，〈鑒真東去，三
命濟海〉，2013，壓
克力、剪貼、畫布，
272×145cm。

[右頁上圖]
漢學家馬悅然（中）及夫人陳文芬（左）到訪夏陽的上海工作室。

[右頁中圖]
畫家彭萬墀（右2）帶女兒彭昌明（右1）前往上海，拜訪夏陽夫婦。

[右頁下圖]
夏陽（左1）與廣州美術學院教授蔡濤（左2）和友人合影於上海的居所。

夏陽工作室一景。圖中作品為夏陽未完成的畫作。

夏陽忍住悲傷，他心中早有預感，他回憶當時爽熹不該起床動作太快，睡醒該賴在床上，伸伸手、動動腳，讓血液舒活一下再慢慢側身起來。人生在世總有離開，夏陽這一生愛他的、他愛的親人，每個都早他而去，從出生母逝，到祖母、三叔祖母、父兄、叔嬸……到愛妻，天地間只剩他踽踽獨行。他這一生歷經大風大浪，淒滄悲壯，遺憾又圓滿。

回憶身邊一一離去的逝者，他自取「報天翁」別號，明末張獻忠七殺碑「天生萬物以養人，人無一物以報天」，對於南京人夏陽而言，故鄉大屠殺的天問沒有答案，只能自我療癒。夏陽歷經太多親族逝世的命運，不禁問上蒼何以留他獨活？他自思提命闖蕩世界，歷經多少風險而平安活到八十多歲，感恩天地無以為報，只能做一件事，即把審美體認的創作回報天恩，免自己一死。夏陽娓娓道出「報天翁」的起心動念，

他說：「我還能報天，一輩子苦也算領受天恩，至少我還能畫畫！」可以了解在老畫家心中，不管歷經多少苦難，能夠繼續畫畫，心中就充滿了幸福的感恩，夏陽開闊了人世間的狹隘成敗，人生格局已高遠超越。

在爽熹師母剛離世的一段時間，弟子們盡心盡力陪伴，讓夏陽度過喪妻之痛，漸漸走出陰霾恢復正常生活，繼續他熱愛的藝術工作。「這輩子能幹自己喜歡幹的事，還能吃到飯已經很好了！」可見夏陽鍾情於繪畫之深，心靈寄託之重。

夏陽與爽熹的緣分相遇、相知、相惜，他們走過窮日子和畫家光環的美好日子，共同擁有豐富的精神生活、赤子之心，不知老之將至，如今爽熹先走一步，夏陽無限感懷，他說：「我要是先走一步爽熹怎麼活？她完全不會照顧自己！她先走也好我撐得住……」此情生死相許，唯不奢求永遠是大智慧，旁人卻唏噓不已！臺灣的很多朋友心疼他，擔心他的心情，一波波來上海探訪，工作室常常有世界各地來的訪客，夏陽不算寂寞。

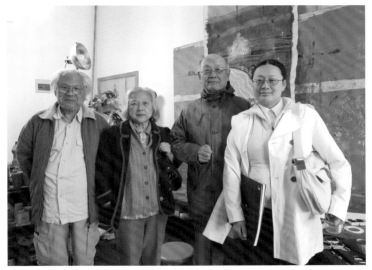

觀遊諧趣・偉大與平易的史詩交響篇

2018年是夏陽赴上海的第十六個年頭，臺北市立美術館給夏陽又再次辦了第二次盛大回顧展。當時筆者擔任策展人，將展題訂名為「夏陽——觀・遊・趣」，在論述中將夏陽觀看藝術、觀看人生、觀看萬物的特殊角度，提出「觀」是他身為藝術家而有別於技法表現的獨到審美哲學，也是從李仲生老師那裡學到的最珍貴的能力。

夏陽認為他一生最重要的美感奠基於童年沉浸在夏家花園之美，深深烙印在他心中的是：文化環境中的傳統禮教、四時節令、人情互動和園林、廳堂、字畫、雕窗、刺繡……和中式生活的深厚文化底蘊，以及庶民純樸剪紙、泥塑、器物、年畫、廟宇……，這些永遠觀看不完的資源和深沉，不斷挖掘他靈魂深處的內觀。他

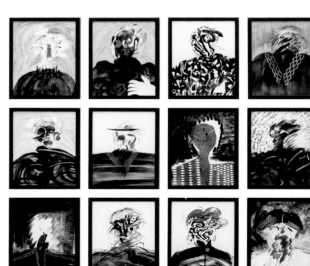

認為，只要啟開了「觀看」的教養，任何孩子藝術本能的天性都是豐富、源源不絕的，而現在商業化的矯飾與俗化童趣，阻擋了孩子對本質文化深刻的性靈體會，他認為：「樹要長成多麼高大的參天巨木，根就要扎得多麼深入」。

　　他教導徒弟觀看中華文化基髓，深入探討翻轉前衛的可能，因為在夏陽心中，須將母體文化融入生活的自然和靈魂，才有與世界對話的高

夏陽，〈36人像聯作〉，2002，壓克力、剪貼、畫布，45.5×38cm×36。

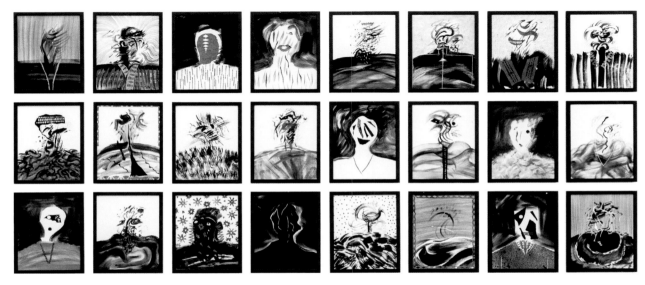

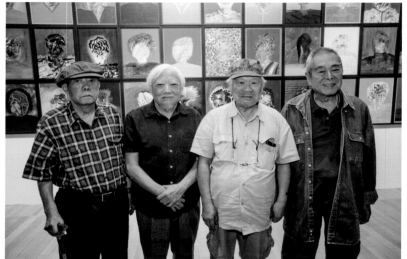

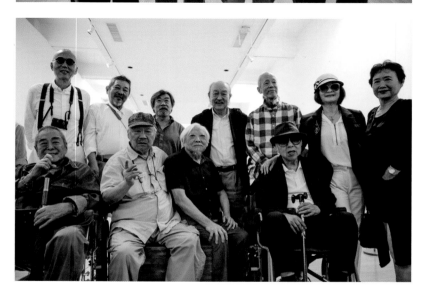

度。大徒弟從容有感而發地說:「他常講文化是環境養出來的,不是教出來的。所以老師特別希望中國的父母和小孩重視中國民間藝術,才能轉化出更高更遠的未來。」對夏陽而言,民間藝術才是一個民族生命的丹田與無盡之寶藏。

夏陽畫畫,平時也善於創作打油詩,這是從旅居紐約就留下來的習慣,信手拈來就是一段。文句長長短短,貼滿了小書房的牆面,紙張在日光照射下有些泛黃薄脆,字跡卻仍顯得力道十足。有些是對歷史的反思,也有些藝術家對自身經歷的回顧。

[上圖]
2018年,右起:臺北市立美術館館長林平、夏陽、策展人劉永仁合影於「夏陽——觀·遊·趣」開幕前記者會。圖片來源:陳泳任攝影、劉永仁提供。

[中圖]
2018年,右起:蕭勤、夏陽、霍剛、吳昊於「夏陽——觀·遊·趣」開幕當天齊聚一堂。圖片來源:陳泳任攝影、劉永仁提供。

[下圖]
2018年「夏陽——觀·遊·趣」開幕到場貴賓,前排左起:蕭勤、夏陽、霍剛、李錫奇;後排左起:韓湘寧、黃銘哲、莊普、顧重光、江賢二、古月、李重重。圖片來源:陳泳任攝影、劉永仁提供。

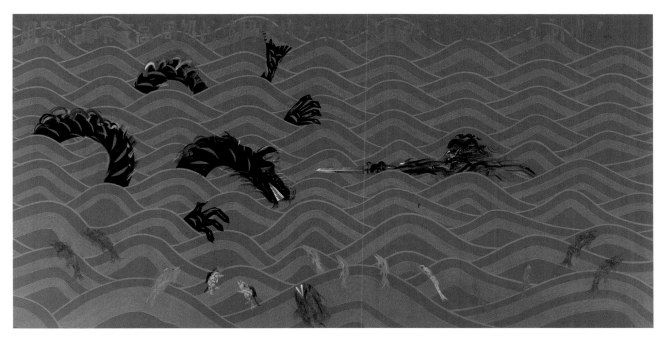

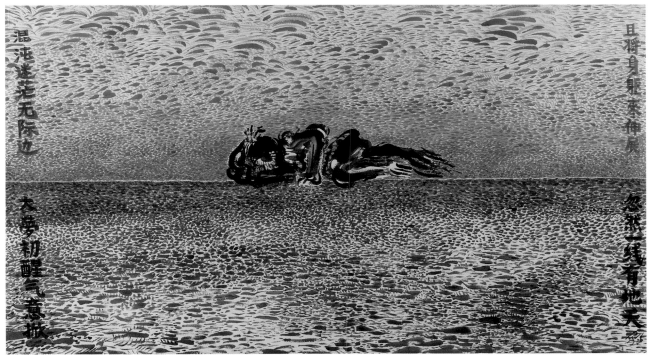

且撐身躯來伸展

忽然一線有地天

混沌迷茫无际边

大夢初醒气蓋掀

［上圖］夏陽，〈周處斬蛟圖〉，2006，壓克力、剪貼、紙，200×394cm。

［下圖］夏陽，〈盤古氏〉，2006，壓克力、剪貼、紙，120.8×215.5cm。

幼離金陵，避東寇烽煙，長河逆上，家園空蕪，復危登寶島，海外浪跡，數七十年生涯，大抵是強吞苦果；暮入申城，尋西潮鄉音，西洋波歌，邦國初興，乃定居滬濱，中土放心，攬十二樓殘月，卻也算倒吃甘蔗。——夏陽 2002

〈仿馬致遠天淨沙〉
青草小樹雀麻，陽臺滴露盆花，新樓南風老芋，晨曦東駕，插枝人在中華。——夏陽 癸未仲夏

〈上海生活 小麻雀〉
於是　天天和小樹小屁屁們　一同生活著
當微風搖起時　傳來他們的吵鬧
當太陽落下到遠處時　大家就睡了
有的先睡　也有的是後睡
——夏陽 2004.07

一系列打油詩，是生活，彷彿也是他創作的速寫與靈感的記錄，與部分繪畫透發出的心境相呼應。

觀看夏陽的作品，無論是毛毛人、照相寫實的飄飄人，乃至立體金屬片雕、景德鎮瓷雕，線條永遠流動、飛舞著，且充滿奇趣，這突顯了他注重「寫」的繪畫歷

夏陽，〈蘇格拉底看燕子飛過〉，2003，壓克力、剪貼、紙本，76×56.5cm。

[左頁上圖] 夏陽，〈拿花的人〉，2003，壓克力、剪貼、紙本，76×56.5cm。

[左頁下圖] 夏陽，〈老人和鸚鵡〉，2003，壓克力、剪貼、紙本，76×56.5cm。

程。寫是點與點的串接，是根本性表現，更是流動的、即興式的抒發，藝術家得以從中引動出抽象思慮和情緒。夏陽早年接觸西方超寫實主義，同時摸索著自己的創作語言，回到上海後，他開始漫遊在東方人文

【關鍵詞】超寫實主義（Hyperrealism）

在現代美術的發展歷程中，1970年代紐約的藝術思潮興起了超寫實主義（Hyperrealism），又稱照相寫實主義（Photorealism）。超寫實主義的繪畫表現手法，比寫實還要更精密，如同攝影般的客觀描繪，題材取自於大都市景觀多變的風貌，諸如：都市建築物的玻璃、商店櫥窗、汽車、招牌、街道景象以及櫛比鱗次、錯綜複雜的光影變化。為了保持客觀描繪，畫家以照相機將要描寫的物象拍攝成幻燈片或照片，然後以幻燈片機將幻燈片的圖像投射至畫布上，再以自己訓練精湛的寫實技藝，在畫面上描繪出照相寫實的視覺效果，強調忠實呈現物象視覺效果，絲毫不帶個人主觀情緒，在精神上是絕對客觀。超寫實主義是都市生活形態衍生的繪畫，呈現的是人工創造的自然景物，著名的美國畫家有佩爾斯坦（Philip Pearlstein）、克洛斯（Chuck Close）、艾狄（Don Eddy）和艾斯特斯（Richard Estes）、柯亭漢（Robert Cottingham）等。

超寫實繪畫是畫家心、眼、手交感匯集專注的極致表現，通常畫面的細膩筆觸幾乎融入整體圖像，具有平順而勻淨的質感。對一般人而言，超寫實繪畫的語言常常具有相當的魅力，往往吸引藏家與眾多的藝術愛好者。理由是這些作品圖像具體而微，並且與現實世界的視覺經驗共通，人們在欣賞畫作時，直接看得明白，且能一目瞭然，容易引起觀者的共鳴；再者，畫家表現精湛的技藝也被視為具有卓越的描寫能力。

超寫實主義是根據現代哲學中的「距離論」觀念，認為傳統的寫實主義是強調作者的主觀情感，是主觀的寫實或人文的現實；而超寫實主義則是不含主觀情感，用機械式的眼睛進行觀察及反映現實。照相機使人更清楚地看到都市建築的廣袤深度和物質文明。一般而言，攝影是對真實世界最忠實的再現，究其緣由，乃因攝影的客觀形象與社會性顯然同樣重要。「機械之眼」的紀實完善就是根據客觀性和通俗美學的觀點而實現的，這種

觀點不僅易於判讀，並且符合人們日常經驗的視覺感知。然而，當攝影再度轉化為畫家筆下的圖像，在觀念上與媒介處理的空間組構與機遇已然改變。超寫實繪畫當中經由描寫物象所蘊含的時間性可分為兩個層面，其一是凝結、掌握物象剎那間永恆意象；其二是超寫實精心繪畫，必須耗費更多的時間與精神，琢磨至真至善。

佩爾斯坦，〈自畫像〉，1982，水彩、紙，74.9×104.1cm。

精神的寶庫中，道出：「山水非風景，天地寄寓；人情宜練達，量子糾纏。」山水畫背後不是對自然的終極描述，而是具有精神和價值觀的寄託，藉著寄寓天地萬物，孕育哲思。藝術不外乎人情，他認為東方的人際思想在不久的將來，會變成很超前的東西，正如量子糾纏，像佛家講緣分一樣。這是夏陽對東方繪畫與世界觀的極大感悟，根據吳從容的說法：「老師講完這句話以後開心了好久好久！」

藝評家蕭瓊瑞認為東方畫會那個「東方」就是李仲生一門師徒對中華文化使命感的追求。可以了解當時他們拼了命去活化、前衛化那個深沉的底層特質，並期望以東方尊嚴與世界對話，蕭瓊瑞引述夏陽對東西文化的交流，是用「共存」的手法去使其豐富，而不用「融合」的手法去放棄某些部分。畫家丁立人認為，夏陽的藝術成就超過日本現代大師藤田嗣治。作家鍾阿城在〈威尼斯日記〉中寫道，夏陽紐約時期作品非常純粹、飽滿、響亮。夏陽在紐約後期已回到中國民間主題的毛毛人創作，而不再跟隨西方潮流，跳脫了被動的觀，巧妙地融入主體意識，正視了「觀」真正的價值所在，從「觀我生」必然得到眾人「觀其生」的過程。

「遊」是夏陽一生飄泊失據，客觀環境處於飄萍無根的苦，長年旅次客宿使他觀看更廣，更看盡人生冷暖短暫和興衰，從而對藝術更開闊自由。游移的人影就是「毛毛人」的線條造形，游移的線條不安定地穿梭晃動，是體會，也是風格展現。夏陽認為他的繪畫在於「寫」出一種獨特的「變」，也就是他的線條造型所產生的趣味就是造型真意，而非技術仿真。人類歷史上，大部分人只懂得「技術崇拜」，只有少數人領悟「審美」，

左起：夏陽、賴香伶、蕭瓊瑞合影於夏陽的上海工作室。

143

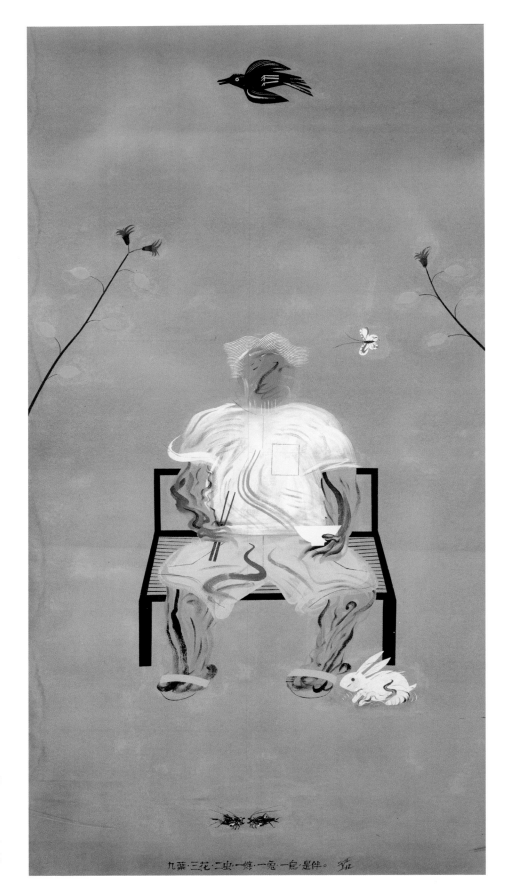

夏陽，〈九葉、三花、二蟲、一蝶、一兔、一鳥，是伴〉，2012，壓克力、剪貼、畫布，253×134cm。

[右頁圖]
夏陽，〈叔夜先生小歇，會有徐來清風〉，2012，壓克力、畫布，288×93cm。

所以能表達出這個境界實屬不易，若能流傳下去，又是可貴。若能超越技術崇拜，而且享受審美的，就是「趣味」的階段了。

「趣」是夏陽最迷人的魅力，詼諧幽默而逗趣的毛毛人門神、關公、吃包子、青蛙、番鴨……笑中帶淚的有趣打油詩，「冷眼觀事，熱眼觀心」化成打油詩表達他的詼諧趣味、超脫現實的率性瀟灑、熱愛生命的微細關切，自我調侃、苦中作樂的豁達大度。夏陽認為「興趣」就是真誠的品格，人必須找到興趣就無私了。耳遇之成聲，目遇之成色，如果人能循著自然界，隨時都在尋找樂趣的欣賞狀態，就是豁然正氣。個人之外，群體的「趣」就是時代精神，「趣真」則是一種源自任性的真性情，一旦填進才華，便是「美」了。一個時代如果有足夠的趣真、美的力量，蔚為時代精神，就充實而有能量，能累積出發言力度。

自2002年以來，夏陽雖居住於上海都會區，但其內心卻嚮往田園山水的優游自在，在他的創作中不時地以范寬的經典巨型山水畫作〈谿山行旅圖〉(P.147右圖)為架構，他取其構圖最為雄偉的巨嶂，作為心靈情感投射的依歸，詮釋都會山水新意象，以遊之心觀北宋大山，賦予奇趣。夏陽擷取鮮明的巨嶂構築，以印拓製造出當代抽象的皴紋理，在前景與中景繪寫人物、都會街景，這些點景與巨嶂矗立的背景，無論是單人或人群，都處於巨大的山岳之下，終究顯得崇高與渺小之對比，畫面構圖幾乎是瞭望

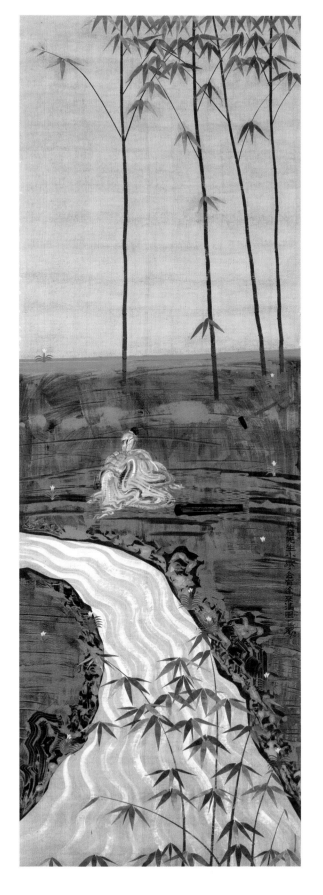

式的觀看圖景，夏陽以繪畫與拼貼手法並用，完全隨心所欲，產生了另一波清新創意的視覺語言，這系列作品包括：〈仿范寬谿山行旅圖〉、〈無量壽佛〉、〈續仲立先生谿山行旅圖〉（P.148）、〈高山仰止〉（P.149左圖）、〈山水四號〉（P.149右圖）及〈山水五號〉（P.118）。

近年來，夏陽繪畫中的毛毛線團不再那麼糾結，他認為早年畫畫是熱烈的激情，現在是恬淡的情懷，反而內在力量更強大。他說「弄兩筆」、「好玩」，要「順手」而不是「創新」，新是空的，為造而造，他的「弄兩筆」頗有道教畫符咒的情趣，他自己則說：「道家的哲理像針灸一

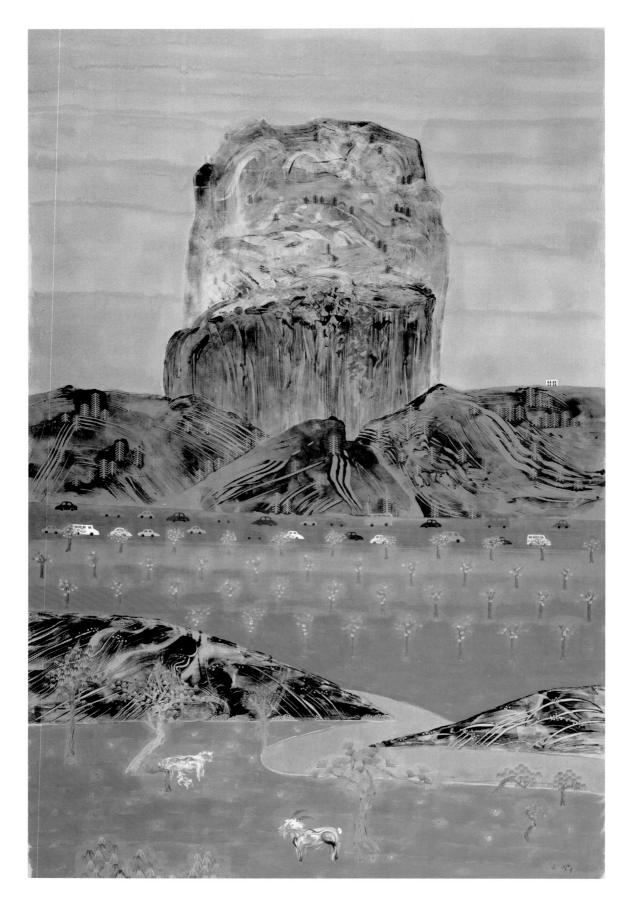

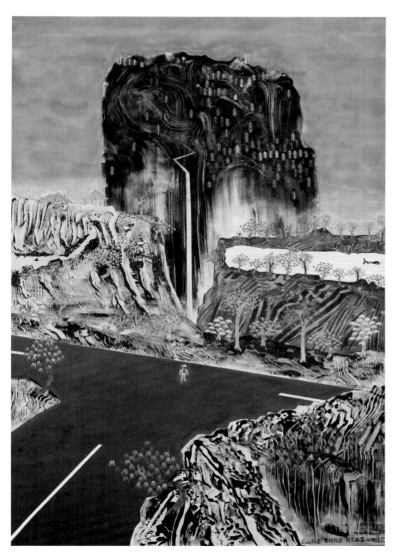

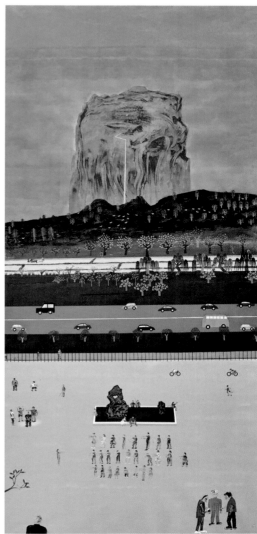

扎，一下子通了，道就通了！」觀看〈番鴨用衝的，過荷塘〉（P.6-7）畫作仍然隱含毛毛意象，畫面中以毛毛線形表現番鴨的奔馳動勢，繪寫荷花與荷葉，呈現綠意生機、勃興的優雅風貌。這段時期，夏陽繪寫的題材涵蓋宇宙萬物，更加寬廣，以芥子納虛彌，從宏觀看藝術世界到優游於微小近景之趣，在平易中包容著處處皆美的機轉，以幽默的心情寄寓動物、草、蟲、鳥、魚、蛙，例如：〈蝴蝶飛行千里來看望青蛙一家子〉（P.150）、〈黃狗和青魚賽跑，烏龜在一旁觀看〉（P.153）、〈沒事，坐一下〉（P.151），從這些活潑的作品看來，藝術家的心境已進入收放自如的境界。

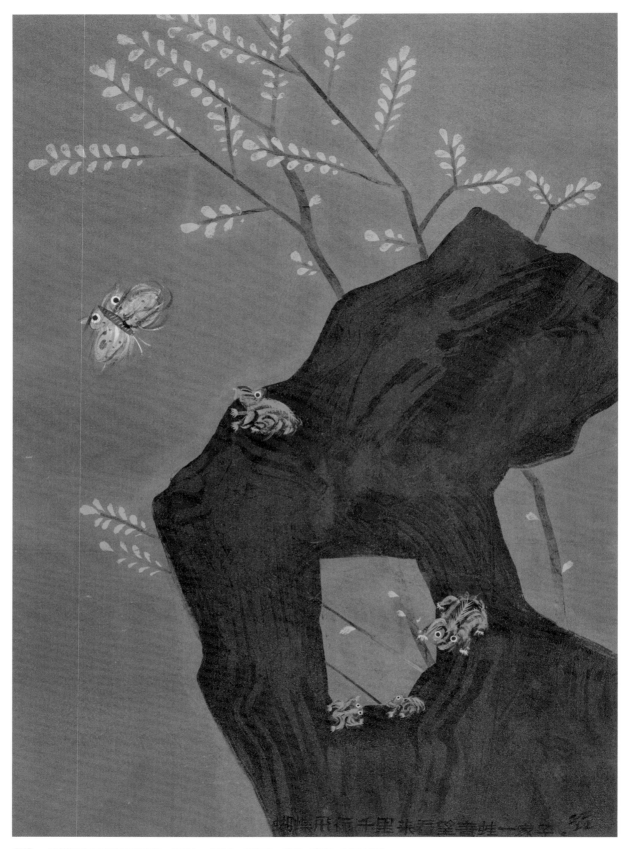

夏陽，〈蝴蝶飛行千里來看望青蛙一家子〉，2012，壓克力、剪貼、畫布，147×107cm。

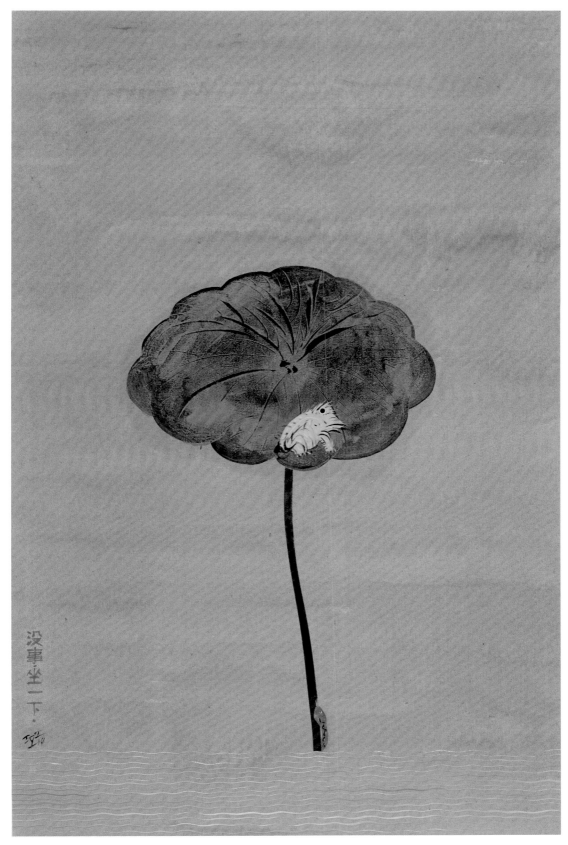

夏陽，〈沒事，坐一下〉，2014，壓克力、剪貼、畫布，141×90cm。

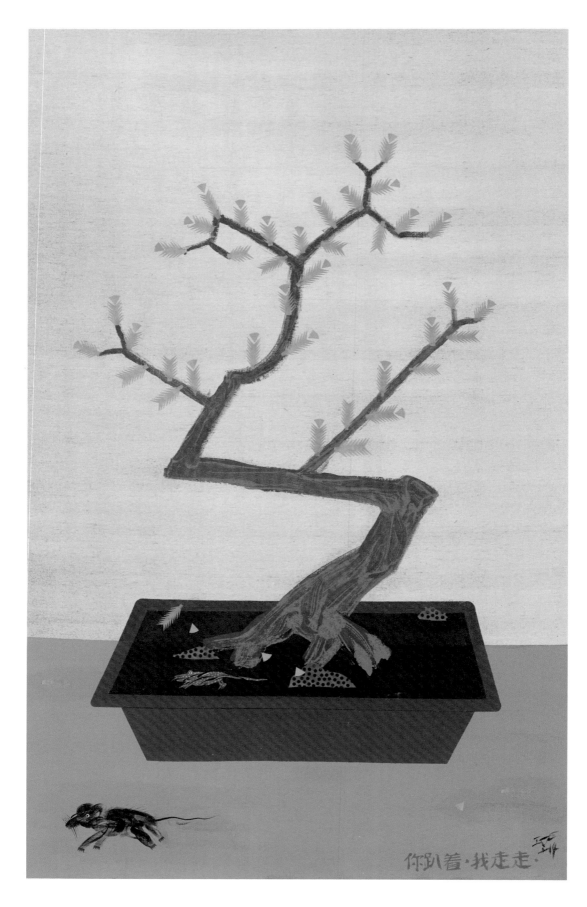

你趴着·找走走·

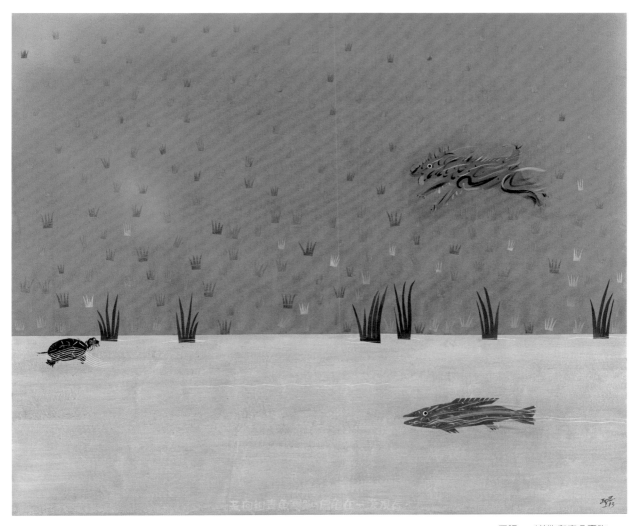

夏陽，〈黃狗和青魚賽跑，烏龜在一旁觀看〉，2013，壓克力、剪貼、畫布，112×133cm。

尋獲心靈歸宿・期盼東方美學的未來

在八大響馬創始會員中，夏陽是唯一離鄉背井又重返故土的藝術家，這也是他認為最有別於其他成員的一項人生轉折。

到了上海，日子輕鬆下來、心情安穩下來，夏陽現在悠適自得地回到中國，更有了氣場，而且最重要的是現在不用趕路了。這促使夏陽開始思考為什麼東方這麼美的文化系統裡，東方現代藝術家卻沒有聲量？他自己旅居西方二十九年，深深體會沒有發言權的壓抑與必須跟從西方

[左頁圖]
夏陽，〈你趴著，我走走〉，2014，壓克力、剪貼、畫布，130×80cm。

153

主流的困頓。夏陽在進入與回歸之間的拉鋸，坦然與自我融合了，所以所有的系列都得以貫穿不悖。

縱使終於找到安居之所，夏陽從不停下來，一直在動，一直蛻變而貫穿，誰也不知道他未來有什麼新戲？大陸1950至1960世代的藝術家們都承認多多少少受到他的啟發。這些年來，夏陽坐擁上海心愛的畫室，把外界紛爭擾嚷與世隔絕了，他內心的強大與無限豐富足夠他如天體般運行。除了畫畫，他的另類興趣是廣泛閱讀科普新知，手中玩著最新型手機，每天像青少年宅男一樣遊蕩在網路世界，喜孜孜地摹想未來外太空和人工智慧的各種趣味，再幻化成天馬行空的創作素材。

[上圖]
2020年初，作者與妻子張修然前往上海拜訪夏陽。

[中圖]
2020年初，夏陽向作者展示玄關處放置的鴨舌帽，這些帽子皆由他親筆創作，花色豐富，充滿童趣。圖片來源：劉蘭辰攝影提供。

[下圖]
2020年初，作者與劉蘭辰、高子祐前往上海拜訪夏陽。圖片來源：張修然攝影提供。

2020年，夏陽的工作室牆面貼有許多他的打油詩創作。圖片來源：劉蘭辰攝影提供。

　　夏陽回首自己一生中，最珍貴的兩件事，其一是童年在夏家花園老宅審美典範的啟蒙，讓他深深體悟孩子愈從年幼接近母體文化，未來基礎愈強大；其二是受到恩師李仲生的引領，呼喚出他藝術內在的靈魂，這兩件事是他這輩子成為一個優秀藝術家的重要關鍵。至於到國外漫長的旅居生涯，只是在拼搏、戰鬥、震撼與反思，世界前衛潮來潮往，沒有教育他，只是搏殺過那個戰場，而重返故國，能夠看到安定小康而漸漸強大，有一種說不出來的寬慰和期待。在上海安穩的家中，他不必再漂泊，正如他小書房牆上那副親手揮毫，極為瀟灑、短而精悍的對聯：「居十里洋場，頂二尺皇天，還行！」下方掛著他與爽熹出遊並肩相依的合照，在窗外陽光照耀下顯得格外圓滿且篤定。

　　定居上海十八年來，夏陽的心已化為種子，期許著美麗東方散發更雋永的光輝。近年來，他更思考兒童美育如何與最接地氣、最美好的文

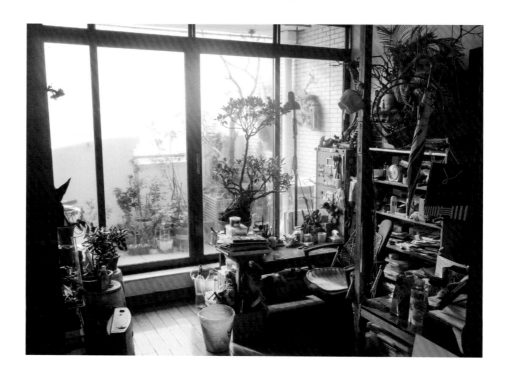

2020年，夏陽居所外的蠟梅與屋內的榕樹隔著玻璃相對望。圖片來源：高子祐攝影、劉蘭辰提供。

化結合。現在的他更燃起圓一個美麗中華真心的願景，他的偉大和平易近人就這麼直接在我們眼前，如一首交響史詩樂章，深深動人、力量萬鈞。

2020年1月，上海閔行區氣候冷冽，窗外的嫩黃蠟梅伸出傲枝嬌豔綻放，迎向寒冬的冷霧吐露芬芳。夏陽在微信朋友圈中不吝炫耀、分享這甜香的想像；而暖氣落地窗內，被老畫家呵護著的一株黑綠粗壯榕樹，原是夏陽當年親手捧著赴滬過海關的小樹苗，榕樹吸附著臺灣的泥土，十八年來枝幹日漸喧嚷茁壯，蟠龍垂鬚狠狠扎在盆中。一朵朵清香嫩黃蠟梅和蒼鬱桀驁榕樹隔著玻璃遙遙對望，共同見證著夏陽日日年年喜怒哀樂的豐富藝術人生。

2018年，夏陽於自宅陽台和來自臺灣的小榕樹自拍留影。

夏陽生平年表

1932	· 一歲。出生於湖南省湘鄉市，本名夏祖湘，為次子。母親何亞英產後數日，疑因中暑過世。
1937	· 六歲。對日抗戰爆發。隨祖母逃離南京，後輾轉至四川白沙鄉。
1938	· 七歲。父親夏承桐於山東濟南過世。
1939	· 八歲。隨家人重返南京。插班進入南京市顏料坊小學就讀。
1941	· 十歲。祖母逝世，親戚主張送孤兒院，三叔祖母不捨，獨自撫養，隨三叔祖母生活。
1944	· 十三歲。三叔祖母逝世。
1945	· 十四歲。小學畢業，先後進入南京私立鍾英中學、教會學校衛斯理堂、南京市立師範學校簡易師範科就讀。
1948	· 十七歲。自南京市立師範學校簡易師範科畢業。
1949	· 十八歲。投身軍旅。5月隨國軍撤退臺灣。後轉調至臺北空軍總部，與吳昊同事，因畫結緣成為至交。
1950	· 十九歲。與吳昊結伴，進入黃榮燦、劉獅主辦的美術研究班學習一個月。
1951	· 二十歲。進入安東街畫室，從李仲生習畫。
1952	· 二十一歲。與吳昊、歐陽文苑開始在龍江街的防空洞內作畫。
1953	· 二十二歲。開始嘗試油畫創作，畫風具新古典主義特色。
1954	· 二十三歲。與安東街畫室同學在臺北市景美國小共組繪畫觀摩會。
1955	· 二十四歲。李仲生關閉安東街畫室，遷往彰化。 · 與畫室諸友決定成立畫會。
1956	· 二十五歲。與蕭勤、蕭明賢、吳昊、李元佳、霍剛、歐陽文苑、陳道明等人籌組「東方畫會」，卻未通過申請。 · 作品入選第4屆全國美展，同學多人入選。
1957	· 二十六歲。第1屆「東方畫展」在臺北新聞大樓、西班牙巴塞隆納的花園畫廊同時展出。 · 開始在《國語日報》兼差繪製插圖。
1958	· 二十七歲。開始嘗試抽象表現繪畫。 · 11月，參加第2屆「東方畫展」。
1959	· 二十八歲。正式退伍。在《國語日報》擔任美術編輯。 · 參加「東方畫會」與「五月畫會」合辦之「證明展」，證明畫會成員不僅擅長抽象表現，也具有具象寫實繪畫的能力。 · 參加第3屆「東方畫展」及世界各地舉辦之「東方畫展」。 · 入選巴西「聖保羅雙年展」、法國「巴黎青年畫家展」。
1960	· 二十九歲。參加第4屆「東方畫展」及世界各地舉辦的「東方畫展」。
1961	· 三十歲。於紐約米舟畫廊舉辦首次個展。參加第5屆「東方畫展」。
1962	· 三十一歲。入選義大利「中國青年畫家展」。
1963	· 三十二歲。初訪歐洲。10月抵達義大利後，先投靠蕭勤。11月到波隆那與李元佳碰面，隨後共遊佛羅倫斯。 · 參加第7屆「東方畫展」、義大利米蘭的「中國當代藝術家聯展」。
1964	· 三十三歲。在巴黎發展出「毛毛人」系列。 · 參加第8屆「東方畫展」、義大利佛拉賽替畫廊的「東方畫展」、法國「中國巴黎畫家聯展」。
1965	· 三十四歲。進入法國國立高等美術學院修業。與黃美娜結婚。 · 在巴黎歐巴威畫廊舉辦個展。 · 參加第9屆「東方畫展」、義大利各地巡展的「中國當代藝術家聯展」。
1967	· 三十六歲。在巴黎歐巴威畫廊舉辦個展。 · 女兒夏澤佳出生。
1968	· 三十七歲。移居紐約。
1970	· 三十九歲。與妻子分居。失業後創作停頓。

1971	· 四十歲。搬入紐約蘇荷區的工作室。
1972	· 四十一歲。受到美國照相寫實主義影響，嘗試創作「黑白」系列。
	· 參加米蘭藝術中心「中國當代九人藝展」。
1973	· 四十二歲。成為紐約O.K.哈里斯畫廊專屬的代理畫家。
1974	· 四十三歲。在紐約O.K.哈里斯畫廊舉辦個展。
1975	· 四十四歲。開始創作「色邊」系列。
1976	· 四十五歲。參加美國紐約皇后區美術館「都市美學」展、紐約州立大學波茨丹學院「寫實主義的存在與缺席」展。
1977	· 四十六歲。在紐約O.K.哈里斯畫廊舉辦個展。
1979	· 四十八歲。參加美國托勒多美術館「現代藝術典藏」展、康乃狄克大學喬治森畫廊「照相寫實主義」展。
1980	· 四十九歲。與吳爽熹博士結婚。
	· 由新象中心資助，多年來首次返臺。
	· 於臺北「版畫家畫廊」個展。參加臺北新象藝術中心「海外畫家聯展」。
1981	· 五十歲。參加東京大都會美術館「紐約影像展」、於臺灣省立博物館（今國立臺灣博物館）舉辦之「東方、五月畫會成立25周年聯展」。
1982	· 五十一歲。在紐約O.K.哈里斯畫廊舉辦個展。
	· 參加美國O.K.哈里斯西區畫廊「大師展」、香港藝術館「海外華裔名家繪畫展」。
1983	· 五十二歲。參加美國紐約市博物館「紐約的繪畫」展。
1984	· 五十三歲。在紐約O.K.哈里斯畫廊舉辦個展。
	· 參加北京中國美術館之「臺灣畫家六人作品展」。
1985	· 五十四歲。開始創作「單人」系列。
	· 參加臺北市立美術館「國際彩墨畫展」、日本伊勢丹美術館「美國寫實主義：精確的影像」展。
1986	· 五十五歲。參加中國廣州美術學院「紐約畫家十一人展」。
1987	· 五十六歲。開始創作「都市之鳥」系列。
	· 在紐約O.K.哈里斯畫廊舉辦個展。
	· 參加上海市美術家協會舉辦之「上海──臺灣畫家展」。
	· 開始試恢復毛毛人風格作品。
1989	· 五十八歲。成為臺北誠品畫廊專屬的代理畫家，並舉辦個展。
1990	· 五十九歲。開始嘗試以中國神話為創作題材。
1991	· 六十歲。在臺北誠品畫廊舉辦個展。
	· 參加臺北市立美術館「臺北──紐約畫家聯展」、時代畫廊的「東方──五月畫會成立35周年展」、紐約東方畫廊「紐約華裔畫家作品展」。
1992	· 六十一歲。返回臺灣，定居北投。於臺中新展望畫廊舉辦個展。
1993	· 六十二歲。在臺北誠品畫廊舉辦個展。
1994	· 六十三歲。於臺北市立美術館舉辦「夏陽創作40年回顧展」。
	· 參加泰國曼谷國家美術館「臺北現代畫展」。
1996	· 六十五歲。於臺北誠品畫廊舉辦個展。
	· 參加高雄積禪藝術中心「五月、東方，現代情：兩畫會40周年展」。
1997	· 六十六歲。參加上海美術館「臺北現代畫展」、於臺灣各地舉辦的「五月、東方，現代情：兩畫會40周年展」。
1998	· 六十七歲。於臺灣省立美術館（今國立臺灣美術館）舉辦「夏陽回顧展」。
	· 參加日本信州新町美術館「臺北現代畫展」、臺北市立美術館「萌芽·生發·激撞──典藏常設展」。
1999	· 六十八歲。於臺北帝門藝術中心舉辦個展。
	· 參加澳洲昆士蘭美術館「亞太三年展」、上海美術館「臺灣東方畫會紀念展」。
2000	· 六十九歲。榮獲第4屆國家文藝獎美術類獎；並於臺北誠品畫廊舉辦個展。

2002	・七十一歲。移居上海。
2003	・七十二歲。於臺北誠品畫廊舉辦個展。
	・參加臺北福華沙龍「美術節特展——國家文藝獎得主作品展」、國立臺南藝術學院藝文中心「藝象 ——國家文藝獎五大名家聯展」。
2005	・七十四歲。於上海視平線畫廊舉辦個展「歸來的星光——夏陽的個展」。
2006	・七十五歲。於上海視平線畫廊、上海美術館、臺北誠品畫廊舉辦個展。
2007	・七十六歲。於上海視平線畫廊舉辦個展「紙上作品展」。
2008	・七十七歲。於上海視平線畫廊舉辦個展「東方白——夏陽作品在線展」、「夏陽雕塑展」。
2010	・七十九歲。參加臺北誠品畫廊「極・靜・真・放——陳夏雨、熊秉明、夏陽雕塑展」、上海美術館「上海 2010雙年展」。
2011	・八十歲。於北京大未來林舍畫廊舉辦個展「夏陽油畫雕塑展」。
2012	・八十一歲。參加臺中大象藝術空間館「藝拓荒原——東方八大響馬」展、上海視平線畫廊「憶江南」展、 「六老三少壹花旦」展。
2013	・八十二歲。於上海視平線畫廊舉辦個展「懷樸抱真——夏陽新作展」。
2014	・八十三歲。於臺北大未來林舍畫廊舉辦個展「夏陽／花鳥／山水」。
	・參加2014上海博羅那當代藝術展、臺北市立美術館「見微知萌：臺灣超寫實繪畫」展覽。
2015	・八十四歲。參加上海視平線畫廊「九葉三花秋水夏陽——藝術集」展、「非由述作・發於天然——丁立 人、王劫音、尚揚、夏陽作品聯展」。
2016	・八十五歲。參加上海視平線畫廊「平視——視平線藝術15周年慶展」。
2017	・八十六歲。參加上海油畫雕塑院「傳・奇——丁立人、夏陽作品聯展」、寶龍美術館「尋脈造山——上 海寶龍美術館開幕大展」。
2018	・八十七歲。於臺北市立美術館舉辦個展「夏陽——觀・遊・趣」。
2019	・八十八歲。山西太原劫塵畫廊個展。
2020	・八十九歲。《家庭美術館——美術家傳記叢書——觀遊・諧趣・夏陽》出版。

▌參考資料

・何政廣，《歐美現代美術》，臺北：藝術家出版社，1994。
・李美玲，《臺灣現代美術大系：超寫實繪畫》，臺北：藝術家出版社，2004。
・陳文芬，《夏陽》，臺北：聯合文學，2002。
・劉永仁編著，《藝拓荒原——東方八大響馬》，臺中：大象藝術空間館，2012。
・劉永仁編著，《見微知萌／臺灣超寫實繪畫》，臺北：臺北市立美術館，2014。
・蕭瓊瑞，《五月與東方——中國美術現代化運動在戰後臺灣之發展（1945-1970）》，臺北：東大圖書，1991。
・《夏陽個展》畫冊，臺北：誠品畫廊，2003。
・《夏陽》畫冊，上海：上海書店出版社，2006。
・《懷抱樸真：夏陽作品》畫冊，上海：視平線畫廊，2013。
・《夏陽・花鳥・山水》畫冊，臺北：大未來林舍畫廊，2014。
・《夏陽——觀・遊・趣》畫冊，臺北：臺北市立美術館，2018。

▌感謝：本書承蒙夏陽先生授權圖版。黎志文、吳從容、孫良，以及視平線畫廊、誠品畫廊、帝門藝術中心、
臺北市立美術館、國立臺灣美術館、藝術家出版社等提供圖片與相關資料之協助，特此感謝。

家庭美術館／美術家傳記叢書

觀遊・諧趣・夏 陽

劉永仁／著

國立台灣美術館 策劃　藝術家 執行

發 行 人｜梁永斐
出 版 者｜國立臺灣美術館
地　　址｜403 臺中市西區五權西路一段 2 號
電　　話｜（04）2372-3552
網　　址｜www.ntmofa.gov.tw
策　　劃｜蔡昭儀、何政廣
審查委員｜巴　東、王耀庭、白適銘、石瑞仁、吳超然、周芳美
　　　　　｜林保堯、梅丁衍、莊育振、陳貺怡、曾少千、黃冬富
　　　　　｜黃海鳴、楊永源、廖新田、潘　福、謝里法、謝東山
執　　行｜林振莖
編輯製作｜藝術家出版社
　　　　　｜臺北市金山南路（藝術家路）二段 165 號 6 樓
　　　　　｜電話：（02）2388-6715・2388-6716
　　　　　｜傳真：（02）2396-5708
編輯顧問｜謝里法、黃光男、林柏亭
總 編 輯｜何政廣
編務總監｜王庭玫
數位後製總監｜陳奕愷
數位藝術製作｜林芸瞳
文圖編採｜洪婉馨、周亞澄、蔣嘉惠
美術編輯｜吳心如、王孝嫄、張娟如、廖婉君、郭秀佩、柯美麗
行銷總監｜黃淑瑛
行政經理｜陳慧蘭
企劃專員｜徐曼淳、朱惠慈

總 經 銷｜時報文化出版企業股份有限公司
　　　　　｜桃園市龜山區萬壽路二段 351 號
電　　話｜（02）2306-6842

製版印刷｜欣佑彩色製版印刷股份有限公司
裝　　訂｜聿成裝訂股份有限公司

初　　版｜2020 年 11 月
定　　價｜新臺幣 600 元

統一編號 GPN　1010901435
ISBN　978-986-532-136-9

法律顧問　蕭雄淋
版權所有，未經許可禁止翻印或轉載
行政院新聞局出版事業登記證局版臺業字第 1749 號

國家圖書館出版品預行編目資料

觀遊・諧趣・夏 陽／劉永仁 著
-- 初版 -- 臺中市：國立臺灣美術館，2020.11
160面：19×26公分 （家庭美術館）

ISBN　978-986-532-136-9　（平裝）

1.夏陽　2.藝術家　3.臺灣傳記

909.933　　　　　　　　　　　109014676